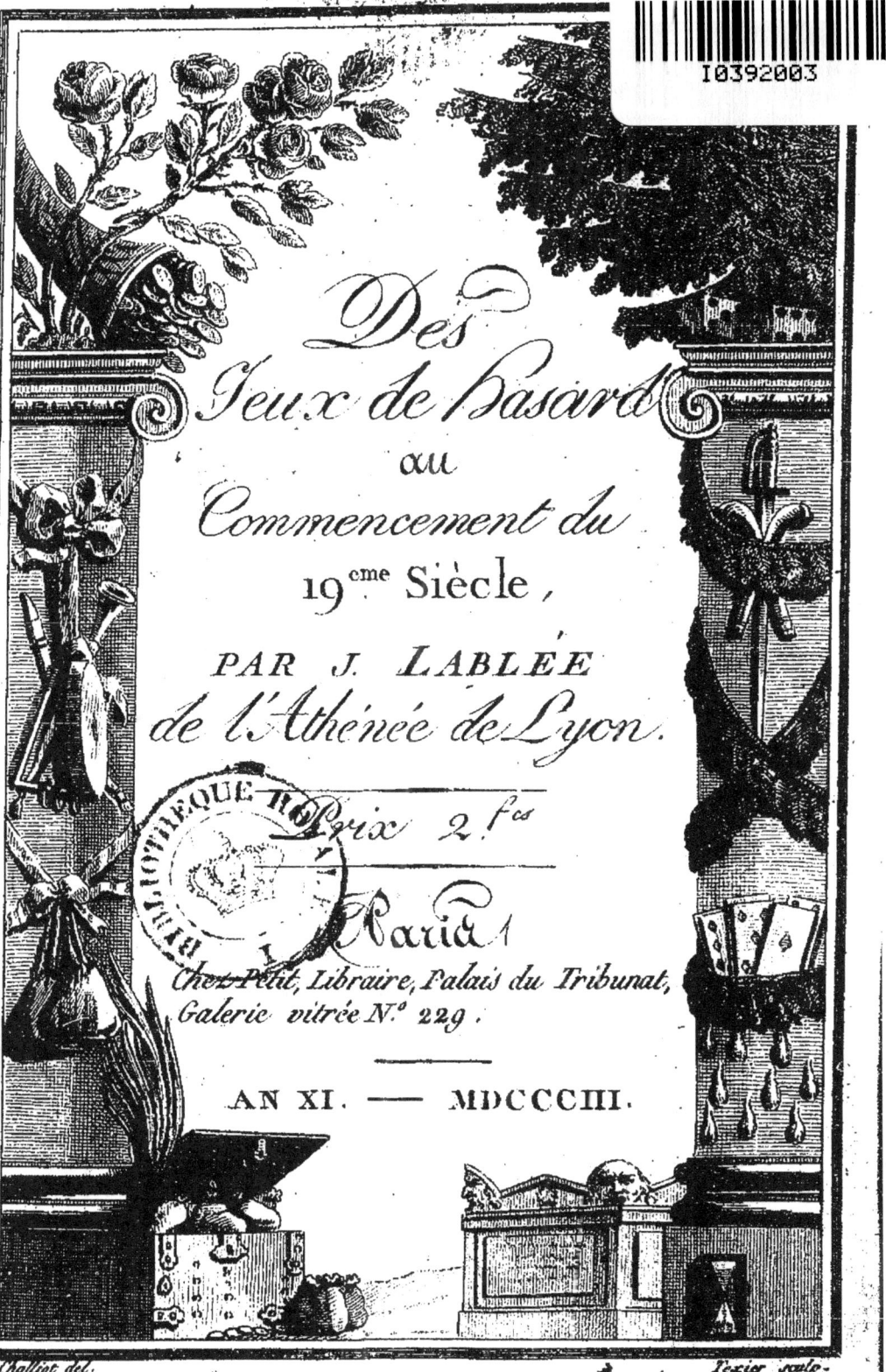

Des Jeux de hasard

au Commencement du 19.ème Siècle,

PAR J. LABLÉE

de l'Athénée de Lyon.

Prix 2.fcs

Paris,
Chez Petit, Libraire, Palais du Tribunat,
Galerie vitrée N.º 229.

AN XI. — MDCCCIII.

INTRODUCTION.

J'AI écrit contre le jeu. (Par ce mot, j'entends les jeux de hasard.) Dans cet ouvrage, qui n'a point été sans succès (1), j'ai parlé le langage du sentiment, et tâché d'offrir des tableaux qui pussent émouvoir l'imagination : j'ai peint un joueur en action, entraîné, comme ils le sont presque tous, par des erreurs de calculs, et livré aux illusions d'une passion désas-

(1) Le roman de *la Roulette*.

treuse. Quel écrivain, ami de l'humanité et des mœurs, n'est pas pressé par le besoin d'arrêter dans leur cours les vices et les excès qui leur portent le plus d'atteinte, et d'attirer tous les regards sur les piéges tendus à la crédulité, à l'ignorance et à la faiblesse ?

Je vais encore m'occuper du même sujet : j'en parlerai dans les mêmes sentimens et dans les mêmes principes ; mais je le considérerai sous d'autres rapports. Je réprimerai tout mouvement passionné ; et, recherchant plus ce qui est vrai que ce qui peut faire sensation, je

donnerai à mes idées un développement plus méthodique. Moins jaloux d'émouvoir, que d'éclairer et de convaincre, je m'adresserai moins au cœur qu'à l'esprit; en un mot, j'écrirai plutôt sur le jeu que contre le jeu. Lorsqu'on suit un pareil plan, si les effets qu'on produit sont moins brillans et moins vifs, ils peuvent être plus sûrs et plus durables.

Certes, je ne serai jamais l'apologiste des goûts et des habitudes du jeu; mais il me semble que la meilleure manière de les combattre, n'est pas d'annoncer d'abord le vœu et l'intention de

les détruire; et s'il est vrai que leur destruction soit regardée comme impraticable, n'y a-t-il pas quelque chose de mieux à faire que d'appeler sur les joueurs et sur les lieux qui les rassemblent, le mépris et la proscription? On a su extraire des sucs bienfaisans de plantes vénéneuses; ne peut-on enlever au jeu ce qu'il a de plus dangereux et de plus funeste? n'en peut-on du moins tirer quelques fruits? Ce désordre, ces pertes sont-ils sans dédommagemens, sans compensations? et n'y a-t-il aucun bien à côté d'un si grand mal?

Il faut parler aux hommes éga-

rés par des passions, un langage qui leur soit familier, ou qu'ils puissent entendre; il faut compter, pour ainsi dire, avec eux, dans leurs propres affaires; ainsi on se rend maître de leur attention, ce qui est déjà avoir beaucoup obtenu : ils peuvent alors apercevoir eux-mêmes le danger qui les menaçait, le précipice dans lequel ils allaient tomber; alors il est plus facile de leur faire quitter la ligne sur laquelle ils étaient placés, et de les attirer sur un point qui concilie mieux leurs intérêts et leurs goûts.

Je vais donc tâcher d'alléger

le poids énorme qu'un destin aveugle fait peser sur les joueurs; et en examinant ce qui doit leur être ôté, et ce qu'il convient encore de leur conserver, je m'applaudirai, si je peux aussi, par de faibles, mais nouveaux aperçus, aider l'administration publique à remplir un de ses devoirs les plus difficiles.

DES JEUX DE HASARD,

AU COMMENCEMENT DU DIX-NEUVIÈME SIÈCLE.

CHAPITRE PREMIER.

De l'ouvrage intitulé : De la Passion du Jeu, *par* DUSSAULX.

LE bon, l'honnête Dussaulx a fait sur la passion du jeu un traité historique et moral, qui est ce que nous avons de plus complet, de mieux pensé et de mieux écrit sur cette matière. On y remarque une érudition facile, des anecdotes curieuses et instructives, des réflexions originales, piquantes et quelquefois pro-

fondes, une sorte de verve poétique, et des vues portant le cachet d'un bon esprit et d'un bon cœur : on partage la juste indignation qu'excitent dans l'ame de l'auteur les excès du jeu et le crime de ceux qui les favorisent ; mais souvent l'on sourit à sa confiante bonhomie. A-t-il pu croire que l'énergie des passions cupides céderait à des moralités et à des citations ? En le lisant avec attention, on doute qu'il s'en soit flatté ; mais si on n'y trouvait de ces pensées fortes, de ces traits qui caractérisent la vraie sensibilité et le besoin de la répandre, on serait tenté de penser que l'auteur a voulu faire plutôt un ouvrage savant, curieux, orné de fleurs de l'éloquence, qu'un ouvrage dont on pût retirer beaucoup de

fruit. On le voit plus appliqué à peindre le mal qu'à en indiquer le remède. Lui-même il parle de l'inutilité des loix et des efforts des gouvernemens contre cette fureur aveugle ; il dit et il prouve qu'il a dans tous les lieux et dans tous les tems subjugué l'esprit des hommes de toutes les classes. « Parcourez la
» terre depuis le Japon jusqu'à l'ex-
» trémité du nouveau monde, quels
» que soient le culte, les loix et les
» opinions, vous trouverez des joueurs
» dans les climats glacés et dans les
» climats brûlans. »

Voilà ce que dit Dussaulx ; et pour démontrer par les faits que cette épidémie universelle est indestructible, je n'aurais besoin que de reproduire ceux qu'il rapporte.

Je citerai plus d'une fois cet auteur, le seul qui chez nous se soit fait entendre sur cette matière. N'ayant pour but que d'offrir la vérité, je ne dois rien négliger de ce qui me semble propre à la faire connaître. C'est dans cet esprit et dans cette obligation que je releverai aussi les défauts et les erreurs qui m'ont frappé dans l'ouvrage dont il s'agit.

Dussaulx prononce d'abord trop fortement son intention de peindre les joueurs et leur manie avec les couleurs les plus noires; il commence par les dévouer à la haine et à la proscription; et à ce sujet il s'exprime ainsi : « Si les écrivains ont
» montré les côtés séduisans du jeu,
» ils sont des corrupteurs; s'ils n'en
» ont exprimé que la difformité, ils

» sont les vrais amis de l'humanité. »

Aussi représente-t-il souvent les joueurs moins tels qu'ils sont, que tels qu'il faut qu'ils soient pour paraître odieux. Voilà bien ce qui convient pour faire briller le talent d'un écrivain, et qu'il puisse donner à sa sensibilité un développement énergique; mais ce n'est pas la meilleure règle d'instruction. Sans doute c'est en offrant aux hommes le flambeau de la vérité, c'est en les éclairant qu'on sert le mieux leurs intérêts. Si vous ne leur montrez qu'un côté des choses, et qu'ils viennent à découvrir celui que vous voulez leur cacher (ici ils le découvriront; ils l'ont même déjà découvert, car sans cela vous n'auriez pas de leçons à leur faire), ils seront en droit de se

plaindre de ce que vous avez voulu les tromper; ils vous accuseront de mauvaise foi, et n'auront plus de confiance dans ce que vous leur direz.

Les écrivains moraux ont besoin, pour nous attirer, d'un grand caractère d'impartialité et de désintéressement. Dussaulx, par la sorte d'engagement qu'il a pris dès le commencement de son livre, manque une partie des effets qu'il pouvait produire. On prévient, on devine sa pensée; on va jusqu'à suspecter la vérité de ses tableaux; ce n'est plus qu'un avocat qui, dans un procès important, rassemble tout ce qui lui paraît favorable à sa cause, crie contre ses adversaires, exagère ses accusations, ses reproches. On l'é-

coute; il intéresse; mais pour fixer son opinion, on attend que ses adversaires lui aient répondu.

Ainsi Dussaulx, en voulant trop prouver les dangers du jeu, a paru mettre en question une vérité généralement sentie.

Pour prendre plus d'avantage sur les joueurs, il en a trop simplifié le caractère, et il a commis évidemment une erreur, en considérant moins le jeu comme une de ces passions inhérentes, pour ainsi dire, à la faiblesse humaine, et qu'il est plus facile d'énerver, de diriger, que de détruire, qu'en le considérant comme un vice absolu, déterminé, sur lequel la loi pouvait avoir une action directe, ou auquel on pouvait appliquer, comme à des maux con-

nus, des remèdes généraux. Je ferai voir que le caractère du joueur, extrêmement composé, tient à différentes causes qui le modifient et qu'il faudrait connaître, pour être en état d'employer à la guérison du mal des remèdes particuliers.

Mais comment concilier les différentes idées que Dussaulx donne du jeu et des joueurs ?

Il dit : « Il s'agit ici d'un vice pur
» et sans mélange. Quel joueur a le
» droit de s'estimer ? Un joueur ! ce
» titre est une insulte. »

Et ailleurs : « La manie du jeu roule
» sur trois pivots, la sottise, la fu-
» reur et la fourberie. »

Et ailleurs : « On citerait moins de
» joueurs sensibles que de bour-
» reaux compatissans. »

Et ailleurs : « Les joueurs manquent de sensibilité comme de probité. »

Enfin, avec Aristote, il refuse aux joueurs toutes les qualités du cœur.

Cependant il met, avec raison, au rang des plus grands joueurs, les hommes doués de plus d'imagination ; et parmi ces grands joueurs, il cite d'excellens hommes, tels que Caton, Henri IV, Montaigne, Descartes, Collardeau et lui-même.

Il dit aussi que la fureur du jeu, par un alliage monstrueux, se joint quelquefois à de grands talens et à de grandes vertus.

Et il rend encore moins effrayante la laideur de ses portraits, en observant que l'ennui fait plus de joueurs que la cupidité ; que le goût du jeu est quelquefois moins un symp-

tôme de cupidité que d'ambition.

Toutes ces contradictions sont-elles assez évidentes ? Il est vrai que, pour se mettre à l'abri du reproche d'avoir désigné les joueurs par d'odieuses qualifications, il applique, vers la fin de son livre, ce qu'il en a dit aux joueurs de profession; mais cette explication prudente et tardive est loin d'être satisfaisante. Dussaulx n'ignorait pas que les joueurs de profession n'ont pas de passions, n'ont pas même de caractère, et que cette classe est trop peu nombreuse, trop peu importante, trop peu susceptible d'impressions morales, pour qu'on doive prendre la peine de faire pour elle un gros livre.

Dussaulx, revenant au caractère de fourberie qu'il attribue injustement
aux

aux joueurs en général, dit : « Vous
» trouverez des joueurs suspects dans
» tous les rangs; parmi les gens de
» lettres vous ne verrez que des vic-
» times résignées aux caprices du
» sort. »

J'observe d'abord que les joueurs les plus nombreux, ceux du moins qu'il faut le plus s'attacher à guérir de leur frénésie, sont ceux qui jouent aux jeux de hasard : or, d'après les précautions prises ordinairement par les banques, un joueur assez adroit pour être fructueusement fripon, est une exception très-rare; et encore une fois ce n'est pas pour ceux qui vont au jeu, avec l'intention d'y voler, qu'on fait des traités de morale : ensuite si, par ces mots *victimes résignées*, Dussaulx a entendu

B

incapables de fourberie, je crois que d'autres rangs ont également cet avantage ; et s'il a entendu, disposées à souffrir la perte avec patience, j'ai remarqué que cette résignation se trouvait plus chez les sots que chez les gens d'esprit, dont l'imagination est plus facile à s'exalter, malgré qu'ensuite la réflexion et la philosophie les modèrent davantage.

Dussaulx a trop confondu les rapports sous lesquels le jeu peut être considéré : il devait sans doute présenter séparément l'influence qu'il a sur les mœurs et sur la fortune publique, et celle qu'il a sur les mœurs et sur la fortune des particuliers : il revient trop fréquemment aux mêmes idées ; ce qu'on peut attribuer au défaut d'ensemble de son ouvrage. Il me paraît

au moins que les parties en sont trop détachées ; que ses tableaux ne sont pas liés de manière à soutenir l'intérêt ; que ses raisonnemens ne sont pas assez suivis pour porter dans les esprits cette conviction dont plus de conversions et de réformes auraient été les résultats. Sa marche est quelquefois embarrassée : on voit qu'il veut dire tout ce qu'il sait, tout ce qu'il a lu sur les jeux ; et on peut lui appliquer ce qu'il a dit de Barbeyrac : « Il s'est jeté trop souvent » dans des discussions superflues ou » étrangères à son sujet ; » de manière qu'on jugerait difficilement s'il a écrit pour les joueurs ou pour ceux qui ne le sont pas.

La plupart de ces défauts, cet embarras, ces contradictions ne s'ex-

pliquent-ils pas d'abord par l'inconvenance de présenter à-la-fois dans un ouvrage moral, ce qui devait ne contenter que la curiosité, avec ce qui devait servir à l'instruction ? En outre, l'espèce de nécessité dans laquelle l'auteur s'était mis de rendre odieux et méprisables les joueurs et les maisons de jeu, l'obligeait de s'écarter de tems en tems de la vérité, à laquelle la franchise de son caractère le ramenait bientôt.

Quant aux remèdes, Dussaulx, après avoir cité une foule de traits qui semblent en montrer l'inefficacité ; après avoir dit qu'on n'a rien à attendre des gouvernemens, « toujours si pauvres, qu'on ne saurait compter sur eux, lorsqu'il s'agit d'argent, » ni sur l'expérience, qui

appartient plus à ceux qui méditent qu'à ceux qui agissent, et qui est toujours impuissante contre le desir et la séduction, indique cependant quelques moyens de réforme, tels que les amusemens naturels, la suspension de la pratique du jeu par un violent effort sur soi-même, l'exercice de la bienfaisance, des entreprises laborieuses, le recours dans le sein d'une sage et prudente amitié. Voilà ce qu'il conseille aux joueurs eux-mêmes. Sans doute ces moyens sont salutaires, et leur indication seule prouve la bonté, la candeur d'ame de l'auteur, dans l'ouvrage de qui je ne relève qu'à regret, parmi des beautés et des vérités du premier ordre, ce que je regarde comme des défauts ou des erreurs ; mais,

plusieurs de ces moyens ne sont-ils pas hors du pouvoir des uns ? ne sont-ils pas insuffisans pour les autres ? Et qui donnera aux joueurs la force d'exécution sans laquelle la force de volonté n'est rien ? Une grande passion se guérit-elle avec des calmans ? et si ce joueur croit voir dans ce qu'il va faire un avantage sûr et prochain, l'en détournerez-vous en lui offrant dans ce que vous lui proposez, un avantage douteux et éloigné ?

Dussaulx expose encore quelques autres moyens de réforme ; mais ceux-ci il les fait dépendre de l'autorité. Ce sont les refus d'honneurs et d'emplois aux joueurs incorrigibles, l'obligation aux joueurs fortunés de nourrir des vieillards, des

pauvres, des infirmes (je n'ai pas besoin de dire quels maux pourraient résulter de l'erreur ou de la mauvaise foi de rapports faits à l'autorité sur la conduite de particuliers qui d'ailleurs auraient tant de moyens de dérober à ses agens la connaissance de leurs gains ou de leurs excès), la suppression des jeux d'état, l'abolition des priviléges de jeux, la réformation des mœurs, l'éducation.

Les lecteurs ayant de l'expérience et de l'instruction, apprécieront, je ne dirai pas les remèdes découverts, mais les vœux formés par Dussaulx : j'y reviendrai en m'occupant aussi des moyens praticables de réforme ou d'amélioration.

J'ai rempli un devoir pénible en manifestant mon opinion sur l'insuf-

fisance de l'ouvrage de Dussaulx contre la passion et les excès du jeu. Je le répète, je n'en reconnais pas moins le mérite supérieur de cet ouvrage, et j'en recommande vivement la lecture aux personnes malheureuses ou trompées que le jeu entraîne ou séduit. Je n'ai point l'orgueilleuse prétention de le refaire; mais en traitant beaucoup moins d'objets, et me renfermant dans un cadre étroit, je veux rechercher s'il n'y aurait pas de nouvelles lumières à répandre sur ce sujet. D'ailleurs, l'état des jeux n'est pas aujourd'hui ce qu'il était lorsque Dussaulx a écrit. Ils ont d'autres dangers et peut-être d'autres avantages.

CHAPITRE

CHAPITRE II.

Du Jeu.

Le jeu, fruit de l'amour du plaisir, et aussi variable, ne fut d'abord qu'un exercice agréable ou salutaire de l'esprit ou du corps : il n'est pas autre chose pour beaucoup de personnes.

Si l'on fait attention à la manière dont se développent les facultés intellectuelles de l'homme ou de tout être vivant, on verra que, presque dès sa naissance, il joue avec des objets purement physiques ou avec des êtres animés. S'il joue avec des objets purement physiques, il ne tarde pas à se lasser de celui qui l'oc-

cupe, il le quitte pour en prendre un autre qu'il va quitter à son tour : s'il joue avec des êtres animés, surtout avec ceux de même nature que la sienne, son action est plus vive, sa gaieté plus bruyante, son attachement plus prolongé. Ces mouvemens, d'abord vagues et irréguliers, lorsque l'intelligence se forme et que la joie est partagée, acquièrent insensiblement de la règle et de la mesure. L'attrait du jeu n'est encore que l'attrait du plaisir. Le talent du joueur est l'habileté, la ruse, l'adresse ou l'industrie. Le jeu consiste à faire des sons, courir, s'élever, atteindre un but, prévenir ou repousser une attaque, saisir promptement un objet idéal ou matériel; enfin il se compose suivant le goût

de celui qui s'y livre, et offre presque toujours une difficulté à vaincre. Un prix est donné à celui qui l'a vaincue; c'est un applaudissement, une fleur, un fruit, un sourire, un baiser : ce prix tente celui qui ne l'a point obtenu : celui qui en a remporté un premier veut en remporter un second ; l'amour-propre est piqué : l'émulation naît et est excitée ; les défis se proposent : on n'aspire plus après des bagatelles; la nature du prix a changé; celle du jeu n'a plus la même simplicité ; elle se varie, elle se complique : les inégalités de force ou de talent, le doute, les diverses interprétations, font naître les disputes ; l'adresse, l'industrie inspirent du découragement ou de la défiance : on leur associe une puis-

sance aveugle, le sort, qui agit tantôt avec elles, tantôt sans elles : l'ignorant s'étonne de son savoir, le faible de sa force, l'infortuné de ses ressources, le téméraire de son triomphe. L'amour-propre n'est point humilié ; le joueur qu'il domine croit que le sort a des yeux, puisqu'il le favorise. Bientôt ce tyran, interrogé de toutes parts, rassemble autour de lui la foule de ses favoris, même celle de ses victimes. Ses arrêts sont prompts, ses faveurs faciles. L'ennui, la paresse, l'ambition assiégent ses portes; et les plus aimables enchanteresses, l'espérance et l'imagination, sont là, qui rassurent les timides, flattent les orgueilleux, consolent les mécontens et ramènent les fugitifs.

Déjà l'ardeur du jeu, celle des passions cupides que la plupart des hommes éprouvent la première, fait naître ou met les autres en mouvement; et le monde habité est infecté d'un vice d'autant plus funeste, d'autant plus contagieux, qu'il s'embellit toujours du nom, de l'éclat et de la séduction du plaisir.

Tels me paraissent être les commencemens, les progrès, les variations de ce qu'on appelle le jeu. Est-il donc nécessaire de fouiller dans les annales de l'antiquité pour découvrir son origine et étudier son histoire? Si nous consultons le livre de la nature, qui nous est toujours ouvert, nous ne doutons pas que les passions de l'homme n'aient eu, ainsi que sa figure, dans tous les lieux et dans

tous les tems, à-peu-près les mêmes traits, le même caractère. Les différens climats, les lois, les mœurs, les usages, mettent peu de différence dans leur développement, et dans les excès auxquels elles conduisent. C'est un fleuve rapide dont on peut prévenir l'entière corruption, mais qu'il est aussi difficile d'épurer que d'en arrêter le cours.

Le jeu est pur dans sa source. Mais de quoi n'abuse-t-on pas! Les excès ont lieu jusque dans le travail.

« Si la fureur du jeu, dit Dus-
» saulx, est universelle en France,
» c'est parce qu'une corruption gé-
» nérale est impunie ; c'est parce que
» l'amour des richesses l'emporte sur
» l'honneur à mesure que les em-
» pires vieillissent. »

« Le mal existe sans qu'on puisse
» en accuser personne. »

Ce que j'ai dit du développement de ce goût naturel qui nous porte vers le jeu, a son application chez les peuples sauvages comme chez les peuples civilisés. Le sauvage, en se mettant à la merci du sort par des règles précises et déterminées, en même tems qu'il prouve son ignorance, prouve qu'il a fait un pas de plus vers la civilisation; et il est aisé de remarquer ici que la passion du jeu réunit la sagacité à l'aveuglement.

Presque par-tout le jeu a été la représentation des combats. Les hommes, naturellement imitateurs, et enclins à engager des luttes, se dédommagent, dans cette autre guerre, des langueurs d'un honteux repos.

On peut régler leurs mouvemens; mais arrêtez-les dans leurs courses!

Ce besoin de jouer qui se manifeste dès l'enfance et fait contracter de douces et fatales habitudes, a dans la société bien d'autres effets que ceux qu'on lui attribue. Tous les jeux ne sont pas ceux qui se pratiquent dans les académies, dans les maisons de jeu; tous les joueurs ne sont pas désignés par ce nom : il s'en trouve ailleurs, en plus grand nombre, qui confient de même au sort leurs plus grands intérêts, et dont les calculs sont aussi faux, les combinaisons aussi absurdes, et les espérances aussi chimériques. Une ruine totale, la perte même de la vie, est le résultat fréquent de ces autres jeux : je veux parler de ce

que, dans les différens états de la vie sociale, des hommes, égarés par leurs vœux ou leurs desirs, exposent ou sacrifient sans prudence, sans nécessité, ou sans motifs raisonnables, dans la poursuite des faveurs de la gloire, de l'amour et de la fortune.

Dans ces jeux, comme dans les premiers, on est justifié par le succès; et l'opinion, toujours complice des vices heureux, attribue à des calculs plus médités, à une conduite plus sage, ce qui n'est que l'effet d'un hasard favorable ou d'une coupable audace, tandis qu'elle condamne et flétrit celui que plus d'ordre et de modération n'a pas garanti des revers du sort.

CHAPITRE III.

Des Joueurs.

Les joueurs, je le répète, n'ont pas un caractère unique, déterminé, susceptible d'être traité avec les mêmes procédés, ou combattu avec les mêmes armes. Leur caractère a des nuances extrêmement variées : en cela ils diffèrent des avares, des envieux, des jaloux, des ivrognes, des débauchés, dont la passion ou le vice a un principe connu, ou commun à presque tous.

L'ambition, l'orgueil, la cupidité, l'ennui, le besoin, font des joueurs de différentes espèces.

On joue par boutade ou par sys-

tême, par occasion ou par habitude, aux jeux de hasard ou aux jeux de commerce.

Les différentes manières de jouer tiennent à la différence des motifs, de l'esprit, du tempérament et de la position des joueurs.

A voir l'audace et le sang-froid des uns, la timidité et la turbulence des autres, on juge aisément si les mêmes leçons ou les mêmes mesures de répression leur conviennent.

Tel n'a joué que quelques jours, et a joué un jeu considérable; tel autre ne peut se priver du jeu un seul jour, qui ne joue qu'un jeu réglé et modique. A qui le nom de joueur convient-il davantage?

Il me semble du moins qu'il n'est

pas juste de comprendre sous la même dénomination le goût et la passion, le caprice et l'habitude du jeu.

Je demande si ce sont ceux qui aiment le jeu, ou ceux qui ne l'aiment pas, qui dans la société font exception ?

Le nombre des joueurs honteux est plus considérable qu'on le croit.

Je rencontre un homme de ma connaissance peu favorisé de la fortune. On parle des jeux de hasard : « C'est une fureur, dit-il, et on ne » songe pas à y mettre un frein ! » Le soir je le trouve dans une maison particulière. Il jouoit à la bouillote ; la cave étoit de cinq louis. Avec lui jouaient deux hommes placés à côté l'un de l'autre, que je savais être

liés par d'autres rapports que ceux de l'estime.

Il y a de la différence entre le caractère et les procédés des joueurs aux jeux de commerce, et ceux des joueurs aux jeux de hasard. Ces joueurs, en ce qui concerne leur manie, ne se ressemblent aucunement.

Il convient aussi de distinguer les joueurs d'habitude et les joueurs de profession. Si on ne sait poser une ligne de séparation entre les différentes espèces de joueurs, on est exposé à commettre des erreurs et de injustices.

Des joueurs aux jeux de commerce peuvent tirer parti de leur expérience, de leur savoir, de leur finesse; d'autres sont trop légers, trop distraits, ou d'une ignorance trop

présomptueuse pour ne pas y donner à ceux-ci beaucoup d'avantages. Cependant, comme le hasard y a une part plus ou moins grande, les plus habiles y sont quelquefois maltraités ; mais ils ne tardent pas à reprendre leur supériorité. Voilà pourquoi on cite des joueurs presque constamment heureux ; et ceux qui donnent au goût justifié de ces joueurs un aliment facile, n'osent avouer et ne s'avouent pas à eux-mêmes leur ignorance ou leur faiblesse : il en est même qui ne craignent pas de payer chèrement l'honneur de faire la partie d'un joueur que son talent a mis en réputation : dans leurs pertes, ils trouvent toujours des excuses pour sauver du moins leur amour-propre ;

mais imaginez qu'une perfide adresse, qu'une coupable industrie vienne encore seconder l'art et l'expérience, vous connaîtrez mieux les motifs pour lesquels certains hommes font du jeu leur unique occupation. Aussi ce n'est pas aux jeux de hasard que se livrent ces joueurs, dont l'honnête Dussaulx a fait, avec raison, un épouvantail ; car je ne parle point encore de ces banquiers de société, à qui l'art de mettre en défaut les regards les plus perçans et les plus attentifs, réussit d'autant plus, que là on s'en défie le moins : là on craindrait, par une accusation directe, de paraître impudent ou grossier ; et il se trouverait difficilement quelqu'un qui oserait vérifier et constater le délit.

On conçoit que les joueurs de pro-

fession ont pour la plupart les doigts agiles, la tête froide, et cette absence de passions favorable aux calculs. Malheureusement ils ne prennent pas ce titre là, et souffriraient impatiemment qu'on le leur donnât. Ils sont toujours surchargés d'autres affaires, d'autres soins, et le jeu est le moindre sujet de leur conversation. Ce qui les favorise sur-tout, c'est qu'il est aisé de les confondre avec ceux qui ne sont que des joueurs d'habitude. Ceux-ci ont le besoin de jouer, comme le besoin de manger et de boire : l'heure du jeu est marquée pour eux comme celle de leurs repas, de leur sommeil, de leur dévotion. Il leur arrive souvent de bâiller, de s'assoupir au jeu. Ils jouent à un jeu de hasard comme à tout autre, et ne sont étonnés que

du

du coup qui les ruine sans ressource : c'est leur maison qui vient de s'écrouler. S'ils survivent à cet accident, ils passeront le reste de leur vie à raconter ce qu'il avait d'extraordinaire.

Les grands joueurs, j'entends ceux qui ont la fureur du jeu, sont en général des hommes à caractère et à grandes passions ; c'est-à-dire qu'ils ont le sang vif, la tête sulfureuse, l'ame brûlante, l'imagination exaltée, la sensibilité profonde ; je dis la sensibilité profonde, et en cela je ne diffère pas autant qu'on le croirait d'opinion avec Dussaulx, qui, tout en refusant cette qualité aux joueurs, prouve, par beaucoup de traits saillans sur leur compte, qu'ils la possèdent à un degré éminent. Il est vrai qu'un

sort très-heureux ou très-malheureux paraît rendre, même rend quelquefois les hommes insensibles; mais l'état d'enivrement ou d'apathie ne dure pas long-tems, et la nature ne tarde pas à reprendre son cours et son énergie.

C'est de la classe de ces joueurs dont je viens de parler, que sort la plus grande partie de ceux que la ruine et le désespoir portent au suicide.

Des hommes de mérite présentés par Dussaulx comme de grands joueurs, j'ai déjà nommé Caton, Henri IV, Montaigne, Descartes, Collardeau, et lui-même; je dois y ajouter les noms célèbres de Duguesclin, le Guide, Rotrou, Voiture, Cardan, Hallifax, Schafsterbury, même

du médecin allemand Ponchasius Justus, aussi auteur d'un livre contre le jeu.

Qu'on ne s'y méprenne pas : quand je dis que les grands joueurs sont des hommes à passions, je ne dis pas que les hommes à passions éprouvent nécessairement celle du jeu. Parmi ces êtres peu communs, il en est qui ont parcouru le cercle entier des passions ; il en est dont une seule a consommé la vie entière.

Les états qui laissent le plus de loisir et entraînent le plus vers la méditation, sont ceux qui fournissent le plus grand nombre de joueurs. C'est parmi les ecclésiastiques que j'ai contracté le goût du jeu ; c'est parmi les militaires que je l'ai vu régner avec le plus d'éclat. En jouant aux

jeux de hasard, ils ne sortent, pour ainsi dire, ni de leur profession, ni de leurs habitudes.

Mais quel long chapitre il y aurait à faire sur les joueurs !.... _

CHAPITRE IV.

Fureur du Jeu.

La fureur du jeu a des symptômes effrayans : ils se manifestent soit lorsque, semblable à une épidémie, elle a gagné la majeure partie des habitans d'un pays, dont les jeux de hasard sont devenus la principale occupation; soit lorsqu'on fait à l'envi des mises de jeu considérables et extraordinaires; soit lorsqu'un joueur, irrité de ses pertes, ne suivant plus de règle, et obéissant à une aveugle impulsion, s'expose à perdre en peu de tems tout ce qu'il possède; soit enfin lorsqu'ayant perdu son argent, on joue ses effets ou autres choses, qui, par

leur nature, semblent ne devoir pas être mises à la disposition du sort.

Voilà les abus, les excès du jeu ; ceux contre lesquels la raison, l'humanité invoquent des précautions et des mesures, mais qu'il semble qu'aucun pouvoir ne saurait atteindre.

Malgré que j'aie déjà mis le lecteur en état d'examiner les déplorables effets de cette fureur, je vais tâcher de les rendre plus sensibles par des exemples, en jetant, avec Dussaulx et d'autres écrivains philosophes, un coup d'œil rapide sur ce qui a signalé la passion du jeu en différens lieux et en différens tems.

Chez les Gentous, le plus ancien des peuple connus, le jeu avait causé un tel désordre, qu'il fut nécessaire de faire des lois pour en réprimer les

excès. Un magistrat était payé pour surveiller les rendez-vous de jeu; il avertissait des fautes, et faisait couper les doigts aux prévaricateurs.

Les Romains, même dans l'état républicain qui suppose des vertus plus pures, ont été des joueurs déterminés. Ovide, en parlant des joueurs qu'il avait vus en action, dit : « On sèche de desir, on frémit de » colère, on se meurt de rage. Que » d'injures! quels cris! les malheu- » reux! ils invoquent les dieux!»

On lit dans Juvénal : « On ne se » contente pas de porter sa bourse » au lieu de la séance, on y traîne » son coffre-fort.

» On perd cent mille sesterces, et » on ne peut vêtir un esclave!

» Tous, jusqu'à la populace, sont

» en proie à la fureur du jeu. »

On lit dans Tacite : « Quand les Germains s'étaient ruinés au jeu, ils se jouaient eux-mêmes. Le vaincu, quoique plus jeune et plus fort, se laissait garotter et vendre. »

Saint Ambroise nous apprend que chez les Huns, peuple grossier, mais fidèle à sa parole, celui qui jouait sa vie et la perdait, se tuait quelquefois malgré son vainqueur.

Les nègres de Juida, les Chinois, les Vénitiens jouaient leurs femmes et leurs enfans.

Les Indiens jouaient jusqu'aux doigts de leurs mains, et s'ils les perdaient, ils se les coupaient eux-mêmes.

En Russie on joue ses esclaves. Il n'est pas rare de voir, soit à Moscow,

soit

soit à Pétersbourg, de pauvres familles appartenir successivement à dix maîtres en un jour.

A Naples et dans divers endroits d'Italie, les bateliers jouent leur liberté pour un certain nombre d'années.

Aucun peuple n'a porté plus loin la manie du jeu que les Anglais. Chez eux, c'est presque l'esprit national. Leurs factions, leurs affaires, leur commerce, ils ont tout mis en jeu, tout soumis au calcul. Navigateurs insatiables, dit Dussaulx, ils se sont familiarisés avec les dangers et le hasard. Excepté quelques philosophes et quelques-unes de ces ames que la contagion ne saurait infecter, le reste n'a étudié ses devoirs que sur des tables de probabilités, dressées pour ap-

prendre à faire des fortunes rapides.

Mais, depuis le commencement de notre monarchie, nous n'avons guères, sur cet article, montré plus de raison et de sagesse.

On voit dans nos annales que ces seigneurs hautains et fainéans qui ne savaient guères que tourmenter leurs vassaux, boire et se battre, étaient pour la plupart des joueurs effrénés; qu'ils bravaient impunément la décence et les lois. Le frère de saint Louis jouait aux dés malgré les défenses réitérées de ce prince vertueux. Duguesclin lui-même perdit, dans sa prison, tout ce qu'il possédait; le duc de Touraine, frère de Charles VI, *se mettait volontiers en peine*, dit Froissard, *pour gagner l'argent du roi*. Transporté de joie,

de lui avoir un jour gagné cinq mille livres, son premier cri fut : *Monseigneur, faites-moi payer.*

On jouait dans les camps et en présence de l'ennemi. Des généraux, après avoir ruiné leurs propres affaires, ont compromis le salut de la patrie.

Philibert de Châlons, prince d'Orange, commandant au siége de Florence pour l'empereur Charles-Quint, perdit l'argent qui lui avait été compté pour la paye des soldats, et fut contraint, après onze mois de travaux, de capituler avec ceux qu'il aurait pu forcer.

On parle, dans le manuscrit d'Eustache Deschamps, d'un hôtel de Nesle fameux par de sanglantes catastrophes : plus d'un acteur y ont perdu,

les uns la vie, les autres l'honneur.

Sous Henri II, dit Brantôme, un capitaine français, nommé la Roue, jouait cinq à six mille écus d'un coup ; ce qui alors était exorbitant. Il proposa de jouer vingt mille écus contre l'une des galères de Jean-André Doria.

Un fils naturel du duc de Bellegarde fut en état de lui compter, sur ses gains, cinquante mille écus pour s'en faire reconnaître juridiquement. Il est vrai que la plus forte partie de cette somme avait été gagnée en Angleterre.

Le peuple s'essayait déjà. Des fripons s'étant concertés avec des Italiens qu'ils avaient appelés à leur aide, gagnèrent trente mille écus à Henri III, *qui avait,* dit un journa-

liste, *dressé en son Louvre un déduit de cartes et de dés.*

C'est sur-tout sous notre bon Henri IV, qui, jeune encore et peu fortuné, empruntait, pour jouer de l'argent, à tous ceux qu'il croyait de ses amis, que la fureur du jeu a éclaté. Qu'on en juge par quelques traits. En une année, Bassompierre gagna cinq cent mille livres; Pimentel deux cent mille écus; et le duc de Biron perdit seul plus de cinq cent mille écus. Qu'on considère le prix que l'argent avait alors !

Henri IV, dit Péréfixe, n'était pas beau joueur, mais âpre au gain, timide dans les grands coups, et de mauvaise humeur dans la perte.

Comme les joueurs vulgaires, il jouait tantôt avec audace, tantôt avec

faiblesse. Le duc de Savoie, jouant avec lui, et sachant qu'il aimait à gagner, dissimula son jeu, et, par politique, renonça volontairement à quatre mille pistoles.

On ne l'abandonnait pas impunément lorsqu'il perdait.

L'amour même ne pouvait le distraire de sa malheureuse cupidité. On lui annonce qu'une princesse qu'il aimait va lui être ravie : « Prends » garde à mon argent, dit-il à Bas- » sompierre, et entretiens le jeu » pendant que je vais savoir des nou- » velles plus particulières. »

Lorsque, sous son règne, la nation, long-tems agitée par la guerre civile, put enfin se reposer au sein de la paix, presque toutes les professions éprouvèrent la fureur du jeu. Des

magistrats vendaient la permission de jouer. Les joueurs avaient à la cour un grand crédit, et jouissaient de priviléges particuliers.

Paris se remplissait de joueurs : il s'y forma, pour la première fois, des académies de jeu, où *la bourgeoisie, les artisans et le peuple se précipitaient en foule*. Tous les jours il y avait quelqu'un de ruiné. Un fils de marchand, riche de vingt mille écus, en perdit soixante mille.

On rapporte que Louis XIII, celui de nos rois qui a le plus sévi contre le jeu, aimait tant les échecs, que, pour qu'il n'y eût pas de tems perdu, et qu'il pût y jouer en voiture, on fit pour lui ce qu'on avait fait pour l'empereur Claude : on plaça dans sa voiture un échi-

quier bourré, sur lequel s'adaptaient les pièces montées sur des aiguilles.

N'est-on pas fondé à croire que si Louis XIII avait été un simple particulier, il aurait aussi été un grand joueur ?

Mazarin, dit l'abbé de Saint-Pierre, introduisit le jeu à la cour de Louis XIV en 1648. Il engagea le roi et la reine régente à jouer, et l'on préféra les jeux de hasard. Le jeu passa de la cour à la ville, et de la capitale dans toutes les petites villes de provinces.

Dès-lors on ne vit que des joueurs d'un bout de la France à l'autre; ils se multipliaient rapidement dans toutes les professions et même dans la robe, qui se piquait encore d'une certaine décence.

Le cardinal de Retz rapporte dans ses mémoires, qu'en 1650, le magistrat le plus âgé du parlement de Bordeaux, et qui passait pour être le plus sage, ne rougissait pas de risquer tout son bien dans une soirée, et cela, ajoute-t-il, sans que sa réputation en souffrît, tant cette fureur était générale !

Les états n'offraient plus, lorsqu'ils étaient convoqués, que des assemblées de joueurs.

« J'ai vu, dit madame de Sévigné,
» mille louis répandus sur le tapis ;
» il n'y avait plus d'autres jetons ;
» les poules étaient au moins de cinq,
» six ou sept cents louis, jusqu'à
» mille, douze cents.... On joue des
» jeux immenses à Versailles.... Le
» *hoca* est défendu à Paris, *sous*

» *peine de la vie, et on le joue*
» *chez le roi.* Cinq mille pistoles
» avant le dîner, ce n'est rien. C'est
» un vrai coupe-gorge ! »

Dans les soupers clandestins et dans les maisons de campagne du surintendant Fouquet, vingt joueurs qualifiés, tels que les maréchaux de Richelieu, de Clairembaut, etc. se rassemblaient avec un peu de mauvaise compagnie, pour y jouer des terres, des maisons, des bijoux, et jusqu'à des points de Venise, jusqu'à des rabats; on s'y avilissait au point de circonvenir quelques dupes opulentes, toujours invitées les premières.

Les trois quarts de la nation ne soupirèrent plus qu'après le jeu, qui, lui-même, devint un objet de spéculation pour le gouvernement.

On connaît le fameux jeu auquel Law, joueur étranger, devenu contrôleur-général, entreprit de faire jouer la nation, sous la minorité de Louis XV. On sait comme il séduisit ceux mêmes qui s'étaient garantis de l'épidémie des jeux de hasard.

Vers le même tems, des ministres et des magistrats permirent des jeux publics, parmi lesquels on distingue ceux des hôtels de Gesvres et de Soissons, où l'on a tant fait de victimes.

C'est là que le jeu de la roulette a paru pour la première fois en France; les joueurs de bonne foi ayant enfin voulu jouer à un jeu où ils pouvaient hasarder leur argent en toute sûreté. En effet, il n'y a pas de jeu où les chances soient plus égales (je ne parle pas de l'avantage du banquier).

Nous avons encore, dit Dussaulx, qui m'a fourni presque tout ce que je viens d'exposer, indépendamment de cent maisons connues où l'on se ruine tous les jours, dix fois plus de réduits subalternes que l'on n'en comptait sous Henri IV, sous Louis XIV et du tems de la régence.

On ne rougit plus, à l'exemple de Caligula, de jouer au retour des funérailles de ses parens ou de ses amis.

La plupart de ceux qui vont aux eaux sous prétexte de santé, n'y cherchent que des joueurs.

Aux états, c'est moins l'intérêt du peuple qui rassemble une partie de la noblesse, que l'attrait d'un jeu terrible.

Tout est en feu au moment où

j'écris, ajoute Dussaulx ; sans parler des bassesses, depuis deux jours je compte quatre suicides et un grand crime.

Depuis la publication du livre de Dussaulx, cette fureur du jeu s'est peu ralentie.

Louis XVI n'aimait pas le jeu. On profitait de son absence pour se livrer à la cour aux jeux de hasard : on y jouait sur-tout le pharaon et le biribi. Il aurait été extraordinaire que dans cette corruption de mœurs qui, sous ce règne, se faisait remarquer, malgré que Louis XVI ne l'ait jamais encouragée par son exemple, l'épidémie du jeu ne se fût pas fait sentir. On jouait gros jeu chez des financiers, de grands seigneurs, des ambassadeurs étrangers, et chez quel-

ques princes. La police autorisait, moyennant je ne sais quelles rétributions, plusieurs de ces maisons appelées *tripots*. L'hôtel d'Angleterre a été long-tems la plus fréquentée de ces maisons.

Les jeux de commerce y étaient encore plus dangereux que les jeux de hasard. De ceux-ci, on n'y a guère joué que *la belle*.

Madame de Polignac rassemblait chez elle les personnes de distinction les plus atteintes de la fureur du jeu.

On faisait des mises considérables au trente-un, qui se jouait chez la respectable et trop malheureuse princesse de Lamballe ; elle avait la faiblesse d'y faire une martingale de cent louis.

Il y avait un certain nombre d'hommes habiles à diriger les jeux, qui, au premier mot, se rendaient dans les maisons où ils étaient demandés, avec les ustensiles de jeu, et les fonds nécessaires. A la cour c'était toujours les mêmes. On les appelait *banquiers de société suivant la cour*.

Dans quelques maisons de jeux les mieux famées, on jouait le biribi, le pharaon, le passe-dix, le pair et l'impair, et le creps.

Il ne faut pas confondre ces maisons avec les obscurs tripots, domaine particulier de quelques inspecteurs.

Le lieutenant de police appliquait la rétribution de ces maisons de jeu au soulagement de familles pauvres,

mais honnêtes, et au soutien d'établissemens de bienfaisance, tels que l'hospice des chevaliers de Saint-Louis, à la barrière d'Enfer.

Mais le centre des excès du jeu se trouvait chez le dernier duc d'Orléans, tantôt à son palais, tantôt à sa jolie retraite de Mousseaux. Les étrangers de distinction, de grands seigneurs, des financiers, des commerçans, en un mot, tous les gens à argent, étaient recrutés pour ces parties, où l'on assure que, sans doute à l'insçu du prince, ne régnaient pas une exacte probité et une extrême délicatesse. Des Anglais y étaient le plus remarqués. Les pertes considérables qui s'y faisaient la nuit, étaient le jour le sujet des conversations.

Ces

Ces parties n'avaient plus lieu, lorsqu'on établit dans ce même palais une maison de jeux de hasard autorisée par la police. Là de nombreuses victimes ont encore été dépouillées.

Jusqu'au 10 août 1792, la plus brillante et la plus forte partie des jeux de hasard était à l'hôtel Massiac, place des Victoires. Là se rendaient les membres les plus marquans de l'assemblée constituante, et des personnes connues par leur opulence.

Vers ce tems, la police municipale autorisait des jeux au cirque du Palais-Royal, dans quelques autres parties de ce palais, et dans divers quartiers de Paris.

Le jeu n'avait jamais causé plus

de ravages dans Paris que dans les deux années qui ont précédé le 10 août; mais à-peu-près depuis cette époque, jusqu'après le 9 thermidor, c'est-à-dire sous le règne affreux de la terreur, sa fureur a paru céder à des fureurs plus sanglantes.

Dès l'hiver de l'an 3, il a repris une activité effrayante.

Je borne à cette époque le tableau des principaux désordres attribués à la passion du jeu, laissant à d'autres le soin de porter dans les esprits une terreur salutaire, par le récit de suicides, et autres accidens, résultats inévitables de ces excès. Je ne pourrais signaler les traits qui depuis ce tems ont caractérisé la fureur des jeux de hasard, sans accuser ou affliger des personnes encore vivantes;

ce qui est loin de mon esprit et de mes intentions; mais dans un des chapitres suivans, je parlerai de l'état du jeu au moment actuel.

CHAPITRE V.

Sur la théorie des jeux de hasard.

CES vœux, ces espérances qui guident et animent les joueurs dans la poursuite des faveurs de la fortune, sont-ils donc sans fondement? La recherche de la vérité, les efforts de la raison, les lumières, la prudence, ne peuvent-ils procurer des avantages certains dans les jeux de hasard? Voilà ce qu'il me convient le plus d'examiner; car si des bénéfices assurés peuvent être le résultat de calculs et de combinaisons, la conduite des joueurs instruits est presque justifiée; et si ni lumières, ni calculs

ne peuvent rendre le sort plus favorable aux joueurs qui les possèdent qu'à ceux qui ne les possèdent pas, il résultera de cette certitude, ou de cette vérité démontrée, que la pratique du jeu dans l'espérance du gain, est une folie à la fois des plus ridicules et des plus funestes.

Il est incontestable que dans les jeux mêlés de science et de hasard, un joueur peut avoir pour lui la faveur des chances.

« Un joueur habile, dit l'abbé
» Dubos, pourrait faire tous les jours
» un gain certain, en ne risquant son
» argent qu'aux jeux où le succès
» dépend plus de l'habileté des te-
» nans que du hasard des cartes et
» des dés. »

Aussi c'est à de pareils jeux que

se livrent le plus ceux qu'on nomme joueurs de métier, ou ces hommes dits de bonne compagnie, qui veulent au moins tirer parti de leur réputation (Il ne manque à cette conduite que la moralité). C'est pour l'instruction d'élèves dans ces jeux qu'on a multiplié les méthodes et les traités.

Les gens honnêtes qui aiment à intéresser leur jeu, font donc très-bien, s'ils ne veulent pas être dupes, de ne s'engager que dans des parties où l'égalité de probité et de talent puisse au moins être présumée.

Quant aux jeux de pur hasard, pour savoir s'il y a une manière plus ou moins avantageuse d'y engager son argent, indépendamment de ce qu'on livre aux profits de la banque, je

n'aurais pas eu besoin de recourir à des études mathématiques, et de consulter les auteurs qui ont écrit sur cette matière; la seule dénomination de *jeux de hasard* suffit pour dispenser d'une pareille recherche; elle exclut toute idée de science et de calculs; mais j'ai été curieux de connaître par quels moyens on était parvenu à faire croire qu'il était possible de fixer l'inconstance du sort, et de donner l'existence au néant.

J'ai donc jeté un coup d'œil sur quelques écrits des auteurs qu'on cite le plus en faveur de cette singulière doctrine. Nommer les célèbres mathématiciens Pascal, Bernouilli, Mont-Mort, Dalembert, Fermat, Euler, Ozanam, c'est dire que le

charlatanisme avec lequel on annonce la solution de leurs problêmes, ne peut être mis que sur le compte de leurs éditeurs. Les écrits de peu de ces auteurs ont ce caractère. On trouve dans leurs ouvrages des recherches savantes et curieuses sur les jeux. Ils ont fait la décomposition et l'analyse des plus connus, et en ont présenté les résultats; mais il est aisé de se convaincre qu'ils n'ont eu pour but, dans leurs travaux, que d'établir les rapports du joueur avec le joueur dans des chances inégales, ou du joueur avec le banquier dans les avantages accordés à celui-ci. Pour cela ils ont fait l'énumération des différentes combinaisons résultantes des différentes manières de faire ses mises et ses paris; ils ont déterminé les proportions

portions dans lesquelles les payemens devaient se faire; ils ont dit ce qui rendait égales ou inégales les conditions des joueurs dans les diverses conventions du jeu; ils ont même indiqué, d'après des mises faites, les degrés de probabilités de la perte et du gain.

Voici, par exemple, un des problêmes qu'ils exposent.

« Lorsqu'on joue à croix ou pile, la probabilité que croix ou pile arrivera sur un coup, est égale à $\frac{1}{2}$. Il y a également à parier pour ou contre; mais si l'on joue deux coups, et que quelqu'un parie un écu d'amener croix les deux coups, quelle somme son adversaire doit-il mettre au pari, pour que la condition des joueurs soit égale? »

Voici un autre de leurs problêmes.

« Dans une partie liée, un des joueurs a gagné une partie; on propose de quitter; la mise de chaque joueur est d'un écu : quel est le droit sur le fond du jeu de celui qui sur trois parties a gagné la première ? »

Autre problême.

« On suppose qu'un banquier de pharaon tient six cartes, et que celle du ponte y est un certain nombre de fois, quel est le sort du banquier dans toutes les variations de ce second cas ? »

De problêmes simples et faciles à résoudre, les mathématiciens passent à d'autres plus difficiles : les chances se varient, se multiplient; les combinaisons se compliquent, et vous

vous égarez dans un labyrinthe de calculs, si vous quittez un instant la ligne que vous a tracée l'esprit d'analyse.

Ces méthodes sont applicables à tous les jeux; mais peu de joueurs sont capables de se livrer à des études aussi abstraites; et, ne nous y trompons pas, le seul fruit qu'on peut en retirer, est d'apercevoir dans le jeu ou dans la condition des joueurs, c'est-à-dire dans les mises et dans les payemens, des disproportions dont ils seraient dupes, ou enfin de connaître les moyens de diminuer, à plusieurs de ces jeux, l'avantage du banquier.

Il est bon, par exemple, d'apprendre de Montmort, qui écrivait au commencement du dix-huitième

siècle, que lorsqu'on a mis un louis de treize livres sur une carte qui a passé trois fois, le talon n'étant plus que de douze cartes, on a fait précisément la même chose que si on avait donné en pur don au banquier seize sols huit deniers.

Mais comme en général les jeux sont calculés de manière que le plus grand avantage est pour le banquier, comme dans les jeux qui se jouent par entreprises, cet avantage n'est jamais incertain; la connaissance de cette vérité ne peut être utile qu'à ceux qu'elle porte à renoncer à ces jeux; car lorsque votre mise est une fois faite, à quoi vous servirait de savoir que si telle carte sort, ou si les dés donnent tel nombre, ou si la boule tombe sur tel numéro, tel de-

vra être votre sort ? Irez-vous reprocher au banquier de ne pas payer votre gain en proportion de la perte à laquelle vous vous étiez exposé ?

Il est bon cependant de savoir distinguer les inégalités de chances qui résultent de la nature même du jeu, indépendamment de l'avantage du banquier, et celles qui ne résultent que de cet avantage; car alors on ne joue qu'aux jeux qui n'ont que cette défaveur, ou on profite de la connaissance qu'on a des autres inégalités pour rendre son sort préférable à celui de son adversaire.

Les jeux qui ont d'autres chances inégales que celles qui font l'avantage de la banque, ne sont point des jeux de pur hasard : je l'ai dit, c'est dans les sociétés particulières que ces

autres jeux se jouent le plus et font le plus de victimes ; mais je ne considère ici que les jeux de hasard, tels qu'ils se jouent dans les maisons de jeu.

L'avantage de la banque étant différent, pour les différens jeux, c'est aux joueurs, s'ils sont susceptibles de prudence, à préférer ceux qui donnent à la banque le moindre avantage ; mais cet avantage, que nécessitent pourtant les dépenses et les frais d'administration, est désastreux pour les personnes qui jouent fréquemment ou long-tems de suite. En effet, je suppose que l'entreprise des jeux a le droit de deux pour cent sur l'argent exposé au tapis, en prenant le terme moyen de son avantage aux différens jeux qu'elle fait

jouer, celui qui joue un écu de cinq francs chaque coup, après cinquante coups, a nécessairement donné son écu à l'entreprise; et à ces jeux, cinquante coups sont joués en bien peu de tems.

J'invite les joueurs à porter toute leur attention sur cette vérité simple et aussi facile à saisir que cette autre vérité de calcul, *un et un font deux*. Elle est seule l'arrêt de leur ruine; et ce triste résultat de l'avantage inévitable de la banque, est ce que présente de plus clair et de plus certain la solution des problèmes des célèbres mathématiciens que j'ai nommés.

On chercherait inutilement dans leurs écrits des règles et des méthodes pour obtenir un gain assuré, même des probabilités de gain aux jeux de

hasard dont les chances sont égales.

Cependant on voit de tems en tems paraître de petits livrets dont le titre annonce qu'on a enfin trouvé le moyen d'enchaîner le sort aux jeux de hasard, sur-tout à la roulette et au trente-un. Ceux qui ne vous offrent pas des certitudes de gain, vous offrent au moins des probabilités.

Ces petits livrets sont écrits avec une risible assurance : tout y est en assertions, rien en preuves. On y indique par des colonnes de chiffres la manière de faire ses mises; on vous dit gravement que tel numéro amène tel autre; on vous conseille de ne pas mettre sur telle chance, parce qu'elle est ingrate; et on vous met à portée de vérifier la justesse de ses combinaisons, en vous renvoyant à

des tableaux qui contiennent la série des numéros sortis ou des cartes tirées pendant de nombreuses séances où l'on a eu la patience de les recueillir, au lieu de les écrire chez soi en un instant; ce qui serait revenu au même.

Il n'est pas besoin de dire que le style de ces petites brochures, qui, en raison de l'immense travail qu'elles ont exigé, et de leur grande utilité, se vendent quatre fois plus cher que d'autres brochures plus volumineuses, répond à la justesse et à la lucidité des idées. On peut cependant s'étonner de ce que leurs auteurs ne mettent point à profit pour eux-mêmes ces secrets de fortune : mais pour ne point trop m'écarter du ton qui convient à mon sujet, j'avoue

que, soupçonnant à ces prétendus écrivains plus de besoin que de malice, je crois qu'ils sont moins dignes de mépris que de pitié.

J'ai dit que le seul avantage des banquiers était ruineux pour les joueurs qui jouaient fréquemment ou long-tems de suite; mais je suis persuadé que les hommes qui ont le goût ou la passion du jeu, quand ils n'auraient pas contre eux cet avantage, ne s'en ruineraient pas moins. J'ai très-souvent observé que des joueurs qui n'en avaient pas été frappés une seule fois, ne se retiraient que lorsqu'ils avaient tout perdu.

Je déclare ici que les joueurs qui fondent des soupçons ou des espérances sur des inégalités ou des er-

reurs dans la combinaison de chances des jeux de hasard auxquels font jouer les banques publiques, se trompent également : l'usage n'a consacré pour ainsi dire ces jeux, que parce qu'ils sont calculés dans une exacte proportion, et indépendamment de ce qui forme l'avantage de la banque, qui peut en être facilement distrait. Ils sont, s'il m'est permis de hasarder cette définition, la mise en action de vérités de calcul mathématiquement démontrées. Séparez-en l'avantage de la banque, je donne publiquement le défi aux plus habiles calculateurs de prouver qu'aucune manière d'engager son argent, que des mises faites dans un ordre progressif ou diminutif, simples ou compliquées sur différentes chances,

puissent rompre cette égalité et donner aux joueurs le moindre avantage.

« Les conjectures des joueurs, dit » Dussaulx, portent sur le néant. » Des listes de perte et de gain, faites par des joueurs, avaient convaincu cet excellent observateur, qu'aux jeux de hasard il n'y a point de fortunes qui ne s'épuisent en peu de tems.

Lorsqu'il reste aux hommes quelque raison, ils doivent s'en servir pour régler leurs actions sur ce qui leur paraît utile ou préférable.

Que les joueurs tâchent donc de donner à la réflexion, sur la nature et les effets du jeu, une faible partie du tems qu'ils destinaient à sa pratique ! Que sur-tout ils ne soient pas

dupes des noms ! On parle dans l'Encyclopédie méthodique, d'un jeu de dés appelé *la parfaite égalité*. A ce jeu, dans cent vingt coups les chances sont parfaitement égales pour le banquier et pour les pontes. Six chances, qui sont celles de rafle, font perdre le banquier, et quatre-vingt-dix autres, qui sont les doublets, le font gagner.

Ainsi, dans le cours de deux cent seize coups, où les pontes auront été d'un écu sur chaque case, le banquier devra, toutes choses égales, perdre trente écus, et en gagner quatre-vingt-dix.

Son bénéfice sera donc de soixante écus. Qu'on juge de la chose par le nom !

CHAPITRE VI.

Illusions des Joueurs.

Lorsqu'on pense qu'il est aussi impossible de trouver le moindre moyen, même la moindre probabilité de gain à un jeu dont les chances pour le gain et pour la perte sont parfaitement égales, qu'il est impossible de tracer sur l'eau des caractères, ou de construire une maison sans lui donner un point d'appui; lorsqu'on pense que cette égalité de chances n'est jamais rompue qu'en faveur de celui qui tient le jeu, et dont l'avantage suffit pour opérer la ruine du joueur d'habitude, on ne conçoit pas l'empressement avec lequel des

personnes, qui ne sont pas dépourvues de raison, vont ainsi exposer leur fortune, troubler leur repos, user leur tems et leur esprit, en un mot consumer toutes leurs facultés physiques et morales. Imaginez un homme qui sort de chez lui avec tout ce qu'il possède d'argent, et le joue à croix ou pile contre pareille somme que met au jeu un premier venu : ne le croiriez-vous pas atteint de folie? Eh bien, voilà en beau l'histoire de la plupart des joueurs. Et n'est-ce pas ce qu'un joueur pourrait faire de mieux? Ici il n'y a pour lui aucune perte de tems; il s'épargne de longues transes et une pénible contention d'esprit; il est bientôt délivré de l'incertitude, le plus cruel de tous les états. Ici le

jeu est égal, et on n'a pas contre soi un avantage ruineux.

Faisons une autre observation.

L'amour, le vin, la table, les jeux d'exercice, affectent du moins agréablement les sens; et si leurs excès nous causent aussi de grands maux, nous jettent dans de grands désordres, ce n'est qu'après nous avoir procuré des plaisirs réels. Il n'en est pas ainsi des jeux de hasard; et, pour s'en convaincre, il suffit de jeter un coup-d'œil sur les figures groupées autour d'une table de roulette ou de trente-un. J'invoque le témoignage des joueurs; le gain même donne de la gravité, et laisse une vague inquiétude : on n'est point ainsi lorsqu'on tient dans sa main le prix de son travail.

Comment

Comment se fait-il donc que la cupidité, qui donne de l'esprit aux plus sots, aveugle ici les hommes qui ailleurs montrent le plus de lumières et de finesse ? Et quel est donc ce charme invincible qui attire dans un précipice ceux même qui en connaissent toute la profondeur ?

Je reconnais là un des effets les plus merveilleux de l'imagination : oui, c'est l'imagination, trompée par tout ce qui est capable de la séduire, qui nous fait voir les choses moins telles qu'elles sont, que telles que nous desirons qu'elles soient; et c'est le plus souvent le besoin d'être remué, d'être jeté, pour ainsi dire, hors de soi par de fortes sensations, qui nous fait obéir à l'impulsion donnée par notre imagination, et re-

chercher une position qui, par son attrait et son danger, met en mouvement toutes nos facultés.

« En général le jeu nous plaît, dit
» Montesquieu, parce qu'il attache à
» l'espérance d'avoir plus; il flatte
» notre vanité par l'idée de la préfé-
» rence que la fortune nous donne,
» et de l'attention qu'ont les autres
» sur notre bonheur; il satisfait notre
» curiosité en nous procurant un
» spectacle; il nous donne les dif-
» férens plaisirs de la surprise. »

On ne peut caractériser l'amour du jeu d'une manière plus vraie, plus piquante et plus précise. Voilà bien la manière des grands maîtres. Je vais tâcher de donner du mouvement à ce caractère.

L'ardeur du jeu vous presse : il

n'y a qu'un instant vous éprouviez un mal-aise, une anxiété dont vous vouliez sortir; vous avez pensé à une situation dans laquelle vous vous trouveriez beaucoup mieux : ce mal-aise, c'était ou le poids de l'ennui, ou celui du besoin, ou le desir importun de jouissances que vous ne pouvez vous procurer : cette meilleure situation, c'est le jeu ; car lorsque vous serez au jeu, vous aurez bientôt tout ce qui vous manque. Vous y voyez une agréable distraction; vous êtes frappé par l'idée d'un succès peu ordinaire; vous calculez déjà les heureux effets de votre savoir et de votre prudence : si vous aviez en votre pouvoir une ressource plus sûre contre l'ennui, ou plus conforme à la nature de vos vœux,

vous l'adopteriez de préférence.

Cependant vous êtes loin du lieu où vous pourrez essayer des parolis et des martingales, que vous avez négligés jusqu'ici, et que vous avez vu réussir à d'autres. Qu'importe ? la route s'abrége par vos réflexions sur votre prochain bonheur, et par l'emploi idéal des bénéfices que vous allez faire.

Vous rencontrez un ami, confident ordinaire de vos projets : il trouve que vos calculs manquent de base, et ne se rapportent à rien ; mais quel est le joueur qui ne repousse pas, comme les efforts d'un démon jaloux de son bonheur, toute idée qui contrarie ses espérances ? Est-il possible d'ailleurs que ce que vous desirez si fortement, ayant pris dans votre tête

ardente le caractére de la certitude, ne vous paraisse pas infaillible ? Vous quittez votre ami pour aller donner par le fait un démenti à son opinion. Enfin vous respirez l'air qui vous est favorable; vous êtes aux salons de jeu : l'accueil qu'on vous y fait vous semble d'un bon augure : tout vous y sourit; vous y souriez à tout. La brillante lumière que des lustres nombreux répandent dans toutes les parties de ces salons dorés, les valets qui s'empressent de venir vous offrir leurs soins, ces monceaux d'or et d'argent dont des joueurs, habiles sans doute, attirent à eux des débris, l'absence totale des images de gêne et de misère, cet air de fête, cette aimable hilarité qui épanouit toujours le visage des joueurs aux

commencemens des parties, tous les objets enfin prennent à vos yeux une teinte douce et flatteuse. Votre esprit, déjà calmé, se repose mollement dans la contemplation des tableaux de jeu ; votre œil est récréé par la variété des chances qu'ils présentent. Quelle abondante moisson est offerte à l'art des combinaisons ! Vous ne pouvez vous défendre d'une émotion légère, mais vous vous gardez de montrer un empressement qu'on prendrait pour de l'avidité. Vous êtes un instant témoin de la lutte qui vient de s'engager au trente-un entre les pontes et le banquier.— Oh! quelle faute, dites-vous en vous-même, vient de faire cette dame en mettant dix louis sur la couleur qui a passé sept fois! Il est bon de mettre

sur la gagnante; mais au huitième coup, quelle folie ! Cette dame gagne; vous en êtes étonné; elle fait paroli; vous haussez les épaules : elle gagne et laisse tout au jeu : elle réussit encore. Alors elle retire, avec sa mise, son bénéfice de soixante-dix louis : vous ne lui reprochez pas moins d'avoir joué contre toutes les règles et toutes les probabilités. Au coup suivant la couleur perd. « Voyez, lui dites-vous, » ce qui vous serait arrivé si vous » aviez fait un pas de plus ! — Oh ! » je m'en étais douté, vous répond- » elle ; mes pressentimens ne me » trompent guères. »

Vous portez votre attention sur un joueur qui attendait ce moment pour commencer une martingale à la contre-couleur : vous êtes tenté

de jouer le même jeu; mais vous vous êtes fait la règle de ne vous engager que sur la noire, et lorsque la rouge aura passé cinq fois; vous savez que rien ne porte plus malheur au jeu que de ne pas tenir à sa première idée. « Ce monsieur, dit un
» voisin, est le joueur le plus sage
» que je connaisse; il ne manque ja-
» mais son coup, et se retire chaque
» jour avec une vingtaine de louis de
» bénéfice. »

Cependant la couleur sort six fois; le martingaleur saute. « Ma faute,
» dit-il, est de n'avoir pas pris plus
» d'argent sur moi. »

Tandis que vous vous applaudissez d'avoir su résister à la tentation, un autre joueur murmure. « Je ne
» perds, dit-il, que dans cette infer-
 » nale

» nale maison. » Puis reprenant sa sérénité : « Je suis sûr d'être plus heu- » reux dans une autre ; » et il sort.

« Il n'est point étonnant qu'il ait » perdu, » observe un homme âgé, à qui on attribue une longue expérience du jeu ; « il s'obstine à suivre » une chance qui depuis quinze jours » n'a réussi à personne. »

Enfin la rouge a passé cinq fois : vous commencez vos parolis ; mais les intermittences durent un quart-d'heure ; mais le refait du trente-un est fréquent : vous renoncez aux parolis et augmentant vos mises, vous ne jouez plus que sur la rouge. Il vient une longue série de noires. Dix fois vous vous êtes dit : *La prudence veut que je me retire;* des combinaisons qui vous ont paru plus sûres,

vous ont tenu enchaîné au jeu. Vous êtes d'ailleurs encouragé et consolé par les éloges de vos voisins, qui, applaudissant à la manière dont vous avez coutume de faire vos mises, rejettent vos pertes sur une fatalité dont il y a peu d'exemples. Rien ne vous réussit. Vous remarquez dans la foule une figure qui vous paraît sinistre; vous donneriez une partie de ce qui vous reste, pour être débarrassé de cette vue qui vous occupe malgré vous, et à laquelle vous attribuez toutes les fautes que vous avez faites. Incapable de réflexion, vous jouez sans plan, sans ordre : alors tout vous prospère; vos fonds sont rentrés; ils se doublent; c'est l'instant de la retraite. En vous y disposant, vous promenez d'un air

avantageux vos regards sur la galerie, étonnée sans doute de l'habileté avec laquelle vous avez su faire fléchir le sort ; et croyant lire sur tous les visages que la joie de votre triomphe est partagée, elle en devient plus vive.

En vous retirant, vous traversez une salle de roulette : un homme qui vous a toujours porté bonheur, vous salue et vous attire auprès de lui : vous lui annoncez votre gain et votre intention de vous y tenir : cependant d'heureuses tentatives de quelques joueurs vous rappellent votre plan favori de martingale. Après quelques hésitations, vous en faites l'essai aux petits écus : vous avez pour vous les cinq sixièmes des numéros ; mais votre martingale est déjà

portée assez haut pour que vous ayez sur le tapis toute la somme que vous avez gagnée au trente-un. Les zéros tombent : la terreur s'empare de vous ; vous avez dans la main, pour un dernier coup, tout l'argent que vous ayez apporté au jeu : vous n'osez vous en dessaisir : la boule se câse ; vous auriez gagné : votre cœur se comprime ; vos idées s'égarent : vous restez long-tems stupéfait ; mais vous savez que les yeux sont fixés sur vous ; vous craignez qu'on ne vous accuse de timidité, ou qu'on attribue votre retenue à la gêne. Vous vous avisez alors de réaliser un projet de distribution de mises inégales sur une partie du tableau de la roulette. Combien de fois n'avez-vous pas reconnu l'avantage de ces mises com-

pliquées ! Infortuné ! votre imagination vous promène d'erreurs en erreurs, jusqu'à la fatale catastrophe où vous ne verrez plus que la vérité. En vain vous variez vos mises, en vain vous vous emparez des trois-quarts du tableau, votre opération n'est point compliquée; elle est simple; vous jouez un contre un, et vous avez toujours contre vous les zéros; terrible ascendant qui se fait une fois moins sentir à celui qui joue sur de simples chances comme la rouge, le passe, l'impair, car il a le privilége des refaits, auxquels, par vos mises concentrées sur les numéros, vous avez renoncé. Vous prospérez un instant, mais bientôt votre chute est rapide, et vous payez cher l'erreur funeste qui vous a fait préférer

le moyen le moins propre à écarter de vous le besoin et les ennuis, ou à vous procurer des jouissances.

Ainsi finit le jeu; vous avez d'abord été épris de l'éclat et des traits d'un beau visage; vos regards s'y sont fixés, mais insensiblement vous avez vu cet éclat s'affaiblir, ces traits s'altérer, et vous n'avez plus eu devant les yeux qu'une affreuse tête de mort qui a porté dans vos sens l'horreur et l'épouvante.

Tandis que vous retournez d'un pas lent dans vos obscurs foyers, votre ame est plongée dans une morne tristesse, et votre esprit s'occupe en vain de la recherche des moyens de remplir le lendemain des engagemens sacrés, et d'alimenter vos malheureux enfans qui vous attendent.

Cruel aveuglement! ce que vous regrettez davantage, c'est de n'avoir pu porter au jeu une plus forte somme. Vous êtes certain que s'il vous avait été possible de jouer quelques coups de plus, le sort aurait cessé de vous être contraire; et si une espérance vous ranime par intervalles, c'est celle de recouvrer le lendemain ce que vous avez perdu en livrant aux hasards du jeu, le prix de la vente des effets qui vous sont le plus nécessaires.

Voilà une faible esquisse des illusions du joueur : mais comment les attaquer? comment les détruire? Je le répète, je doute qu'on y réussisse par le langage austère de la morale, et par la touchante effusion du sentiment : je suis plus persuadé, je

prouverai peut-être que des lois prohibitives, que des mesures de rigueur, ne feraient aujourd'hui que rendre l'incendie plus considérable. Encore une fois, les joueurs calculent ; il faut compter avec eux ; il faut que les vérités de calcul les plus simples, les plus claires, les poursuivent, les atteignent, frappent leurs oreilles et leurs yeux, s'emparent de tous leurs sens dans les maisons de jeu, et que leurs pertes leur paraissent inévitablement la preuve de la règle dont vous leur aurez donné la leçon.

Et nous, écrivains moralistes, n'oublions pas que l'homme du peuple qu'on n'avertit point assez, par des écrits à sa portée, des dangers auxquels l'expose l'abandon de sa cupidité, se rendra plutôt à la démons-

tration du préjudice que cause aux joueurs honnêtes l'inégal contrat du jeu, que l'homme du monde que ses desirs et ses passions entourent de plus de prestiges.

CHAPITRE VII.

De la conduite au Jeu.

C'est se mal conduire que de jouer aux jeux de hasard, et le meilleur conseil que puisse donner un homme raisonnable à ceux qui s'y livrent, est d'y renoncer sans délai; s'ils n'ont pas ce courage, la conduite qu'ils doivent tenir, consiste à tirer le meilleur parti possible de leur position, c'est-à-dire à faire ce qui peut profiter et à éviter ce qui peut nuire, en n'oubliant pas néanmoins que, dans toutes les circonstances de la vie, l'équité est la première règle de conduite.

Il y a une grande imprudence à

prendre pour son jeu sur son nécessaire; car, loin de se mettre ainsi en état de réparer sa mauvaise fortune, on adopte précisément le moyen le plus sûr de l'accroître et de la porter à son comble.

Si la raison permettait de croire aux pressentimens, je dirais qu'il semble que la crainte des joueurs qui exposent au jeu leur nécessaire, crainte qui les fait jouer de la manière la plus désordonnée, se vérifie presque toujours. Dans la vie ordinaire, ce qu'on appelle malheur est le plus souvent l'effet du défaut de conduite : cela est encore plus vrai au jeu. La moindre perte est un grand malheur pour les personnes qui jouent ce que réclament leurs besoins, ou ceux de leur famille, ou l'acquit de

leurs engagemens. Aussi les entendez-vous se plaindre douloureusement à chaque coup qui leur est contraire ; tandis que l'homme riche, ou celui qui n'a pris ce qu'il met au jeu que sur son superflu, perd avec tranquillité, ignore même quelquefois s'il perd ou s'il gagne.

Le petit jeu et le gros jeu ne sont tels, que relativement aux facultés des joueurs. Celui qui porte au jeu une forte somme, quand il n'a d'autre intention que de jouer quelques pièces, sans augmenter ses mises, pour courir après celles qu'il aura perdues, commet aussi une grande imprudence : il faut qu'il soit bien maître de lui, pour ne pas augmenter son jeu, s'il est en perte. Les exemples d'une pareille modération sont très-

rares, et les exemples de ceux qui, en pareil cas, ont exposé et perdu leur somme entière, ne le sont point. Celui-là même qui, porteur d'une forte somme, ne joue que petit jeu, mais qui joue sans interruption, fait encore une grande faute, car sa somme s'altère et diminue insensiblement par l'avantage du banquier.

Il ne convient de porter au jeu que la somme qu'on peut perdre, sans déranger ses affaires et s'exposer à de grandes privations.

Je citerai ici ce que la Bruyère, le moraliste français que j'aime le mieux et que j'ai lu avec le plus de plaisir, dit de la conduite dans les choses auxquelles le hasard participe le plus.

« Le guerrier et le politique, non
» plus que le joueur habile, ne font

» pas le hasard, ils l'attirent et *sem-*
» *blent presque le déterminer.* Non-
» seulement ils savent ce que le sot et
» le poltron ignorent, je veux dire se
» servir du hasard quand il arrive, ils
» savent même profiter, par leurs pré-
» cautions et leurs mesures, d'un tel
» hasard et de plusieurs à-la-fois. Si ce
» point arrive, ils gagnent; si c'est tel
» autre, ils gagnent encore. Ces hom-
» mes sages peuvent être loués de leur
» bonne fortune, comme de leur bonne
» conduite, et le hasard doit être ré-
» compensé en eux comme la vertu. »

Ces réflexions sont plus applicables aux jeux dans lesquels le savoir et l'habileté entrent pour quelque chose, qu'aux jeux de pur hasard, auxquels cependant elles ne sont point étrangères.

Les joueurs ne se ruinent guères que par leur inconduite et par leur imprudence.

La sagesse et la conduite ont des effets bien plus sûrs aux jeux de commerce, c'est-à-dire aux jeux mêlés de hasard et de science, qu'aux simples jeux de hasard, parce que ces qualités y suffisent souvent pour y faire pencher le sort du côté de ceux qui les possèdent, sur-tout s'ils y joignent l'habileté ; mais je dois dire aussi que pour la plupart des joueurs, les jeux de commerce sont bien plus à redouter que les jeux de hasard ; car la faveur des chances y cède presque toujours à la supériorité du talent, supériorité d'autant plus dangereuse qu'il est aisé de la dissimuler.

Divisez la somme que vous consacrez au jeu en un nombre de portions que vous fixez suivant les coups que vous voulez jouer, ou les mises que vous voulez faire.

Les mises au jeu doivent être faites en proportion de ce qu'on craint de perdre ou de ce qu'on aspire à gagner.

Il vaut mieux, lorsqu'on perd, diminuer sa mise que de l'augmenter. Alors comme le jeu a ses variations, si vous gagnez, vous pouvez ressaisir votre argent ; si vous continuez de perdre, vous vous félicitez de n'avoir pas, par de plus fortes mises, rendu votre perte plus considérable; et cette réflexion contribue à vous consoler.

Etes-vous en gain, doublez progressivement vos mises : faites des parolis ;

parolis ; n'exposez point de votre argent avec celui que vous gagnez; au contraire, retirez à mesure partie de ce gain : fixez le nombre des coups de gain après lequel vous retirerez tout ce qui vous appartiendra au tapis, sauf à recommencer le même jeu.

Voici un exemple de cette manière de jouer.

Vous avez sur vous vingt écus que vous voulez hasarder successivement: vous les divisez en dix portions, afin que votre mise simple soit de six francs. Vous jouerez donc d'abord six francs ; si vous perdez, vous jouerez encore six francs : il est indifférent que ce soit au coup suivant ou que ce soit après que vous aurez laissé passer plusieurs coups sans jouer : si vous gagnez, vous retirerez

K.

votre mise; si vous gagnez le second coup, vous laisserez au jeu les douze francs qui vous reviennent; si vous gagnez le troisième coup, vous retirerez six francs sur les vingt-quatre qui vous reviennent, et laisserez au jeu les dix-huit francs. Si vous gagnez le quatrième coup, comme les séries au-delà sont rares, et qu'au jeu que vous jouez, une grande ambition ne vous est pas permise, retirez douze francs et n'en laissez que six. Conduisez-vous alors comme si vous commenciez la petite partie que je vous indique, plutôt pour vous faire connaître l'esprit dans lequel vous devez jouer, que pour vous indiquer une méthode déterminée.

Gardez-vous sur-tout de penser que vous serez plus près du gain en

poursuivant une chance à laquelle vous venez de perdre ou qui a été long-tems sans paraître ! c'est un préjugé qui a été funeste à beaucoup de joueurs, que celui de croire qu'une chance ou qu'un numéro en retard, est plus prêt qu'un autre à paraître. Peu de personnes, il est vrai, ont l'esprit assez sain et la tête assez froide pour se garantir de ce préjugé, et ne pas suivre les mouvemens qu'excite alors en eux leur imagination étrangement trompée. Les hommes les plus sensés et les plus spirituels ne me nieront pas qu'en pareille circonstance ils n'ont pas su résister à l'empire de ces mouvemens. On augmente sa mise avec une effrayante progression ; bientôt le jeu est plus que de la fureur; c'est

un inconcevable aveuglement, c'est une rage. J'ai vu alors des joueurs obstinés, jusques-là tranquilles en apparence, mettre au jeu en rugissant, or, billets, monnaie, tout ce qu'ils avaient sur eux. Une pareille erreur a causé plus d'une ruine et plus d'un suicide; elle ne vous jeterait pas dans ces excès, mais elle pourrait vous faire perdre en un instant l'argent que vous aviez réparti de manière à vous occuper pendant une partie de la séance.

Persuadez-vous donc que chaque coup étant isolé, étant indépendant de ceux qui le précèdent, n'étant que le résultat de mouvemens plus ou moins rapides, mais toujours incertains, le retard de sortie d'une chance ou d'un numéro ne peut fon-

der aucune probabilité en sa faveur.

D'autres préjugés rendent les craintes des joueurs aussi peu raisonnables que leurs espérances. Pour suivre le petit plan que vous vous êtes fait, et dont l'exécution serait du moins un amusement pour vous, puisque l'événement du jeu ne pourrait ni troubler votre repos, ni compromettre votre fortune, vous auriez besoin de mettre sur une chance; mais cette chance est proscrite; tout le monde l'abandonne; vous l'évitez comme on évite quelquefois un ami dans le malheur. Elle vient à gagner, et au regret d'avoir écouté une fausse prévention se joint l'embarras de se faire un autre plan. Comme on ne doit jouer qu'à un jeu dont on connaît bien la théorie, et qu'on sait

n'avoir d'autres perfidies que celles dont le sort est capable, et dont aucune réflexion, aucune prudence ne peut vous garantir, il faut y porter cette assurance, j'allais dire cette confiance qui donne au jeu plus de charme lorsque le succès la justifie, et que du moins la raison ne condamne pas, si elle est trompée par l'événement.

Aux jeux de hasard, dont les mouvemens sont si prompts, si variés, où les tentations renaissent à toutes les minutes, et où les sens sont agités si puissamment, même par d'autres intérêts que les nôtres, il est bien difficile de suivre le plan qu'on s'est fait d'abord et de se maintenir dans la contention d'esprit qu'il exige : rien n'est cependant plus nécessaire

si on veut éviter l'embarras de volontés incertaines ou contraires l'une à l'autre, et le défaut de règle à la suite duquel vient toujours le défaut de conduite.

Le sang-froid et la résignation font mériter le titre de beau joueur, qui est encore au jeu une sorte de séduction : s'ils ne rendent pas le hasard plus favorable, ils mettent plus en état de profiter des avantages qu'on obtient et de ne pas accroître ses revers.

Lorsqu'on a peu d'argent et qu'on est jaloux de le conserver, ou qu'on veut s'occuper au jeu quelque tems, il faut jouer à des chances où le gain et la perte puissent être en proportion égale; par exemple, si ne jouant à la roulette qu'une pièce

à-la-fois, vous la mettez ou à une transversale ou à un carré, votre argent, à moins d'une faveur du sort peu ordinaire, sera bientôt épuisé. J'ai vu des joueurs, ou plutôt des joueuses avides (car cette imprudence est plus commune aux femmes), jouer, n'ayant qu'une somme médiocre, à cheval sur deux numéros, ou jouer sur un plein. Leurs lamentations lorsqu'elles perdaient, n'étaient assurément pas fondées.

Quoi qu'on en dise, j'ai reconnu que le moyen le plus sûr au jeu, pour obtenir les faveurs de la fortune, n'était pas de la brusquer.

Lorsqu'on est en gain, on est excusable de tenter des coups plus hasardeux, et d'aspirer même à une
forte

forte somme. Le succès a quelquefois couronné cette hardiesse, qui s'allie avec la prudence. Perd-on son bénéfice? on fait preuve de sagesse et de conduite en revenant à ses mises simples, après avoir joué beaucoup d'argent.

Mais s'il est pour des joueurs qui ont sur eux de fortes sommes, un système désastreux et qu'il faille s'attacher à proscrire, c'est celui des martingales portées à un grand nombre de coups. Quelque faible que soit la somme qui les commence, et quelque régulière que soit la progression qu'on y observe, elles menacent toujours du plus grand danger. Le joueur imite alors celui qui porte du feu dans un magasin à poudre; il peut y entrer cin-

quante fois sans qu'il lui arrive d'accident ; mais l'instant fatal de l'explosion vient tôt ou tard ; il pouvait venir à la première imprudence. Voilà ce qui au jeu a causé tant de désastres, tant de ruines subites.

J'ai consumé peu de tems dans les salons de jeux de hasard, où un goût d'observation plus qu'un amour du jeu m'a conduit, et j'atteste que j'ai vu de telles séries de chances, que si on y eût suivi une martingale, en commençant par la moindre mise, la perte aurait été de quelques millions.

CHAPITRE VIII.

Des avantages et des dangers du jeu : bonheur et malheur.

Quoi qu'en dise une philosophie trop austère, le jeu n'est pas sans des avantages réels pour ceux qui n'y portent point de passions désordonnées; et si nos mœurs ne nous avaient accoutumés à ne voir que des excès dans les choses qui peuvent nous procurer des jouissances, nous reconnaîtrions que les personnes douées d'un caractère de modération peuvent mettre, même les jeux de hasard, au nombre de leurs plaisirs. Ces jeux, il est vrai, disent

peu de choses à l'esprit, mais quelquefois on leur est redevable d'une distraction dont on a besoin, et qu'on ne chercherait pas dans les jeux de commerce, lesquels, comme les autres, ne tiennent pas l'ame dans cette légère émotion que cause l'incertitude de l'événement; lesquels aussi exigent, pour qu'on soit en état de s'y défendre, une science ou une expérience qu'on n'a point acquise. Les premiers ont encore sur ceux-ci le grand avantage de pouvoir être pris et quittés à volonté; ils donnent aux sens une agitation salutaire, pour ceux qui languissent dans de trop fortunés loisirs. Enfin, ce n'est guère qu'en exposant à ces jeux ce dont on peut se passer, ou ce à quoi on est peu

attaché, qu'il est possible que ceux qui sont dénués de talens, ou d'industrie, ou d'amour du travail, obtiennent promptement et *légitimement* les moyens d'arriver au point d'aisance ou au degré de fortune qu'ils ambitionnent. Qu'on ne perde point de vue que je ne pardonne pas aux joueurs de mettre au jeu leur nécessaire ou celui de leur famille. Je conviens qu'on ferait beaucoup mieux d'appliquer son superflu à des actes de bienfaisance, qui sont pour certaines ames des objets de nécessité, mais je dois considérer ici les hommes tels qu'ils sont en général, tels qu'on n'empêchera pas qu'ils soient, et non tels qu'ils devraient être. C'est trop accorder que de trop exiger en morale : la diffi-

culté de faire tout le bien qui est demandé, semble dispenser de faire aucun bien : c'est ainsi qu'on peut entendre la maxime souvent citée, malgré sa fausseté, *le mieux est l'ennemi du bien.*

Cette observation me porte à m'expliquer sur la légitimité que j'attribue aux gains des joueurs, et que Dussaulx leur conteste, plutôt d'après des considérations, que d'après un principe juste. Le contrat du jeu peut n'être pas moral dans son esprit, et cependant être légitime dans ses effets : il peut n'être pas légitime relativement à la loi, et cependant l'être relativement aux contractans. S'il n'avait pas ce caractère de légitimité, il ne serait pas obligatoire; et alors il y aurait au

moins deux maux pour un. Ce qui lui donne ce caractère est l'égalité des mises, des risques et des espérances. Si aux jeux de hasard, tels qu'ils se pratiquent aujourd'hui, l'égalité paraît être rompue, c'est en faveur du banquier; mais on ne peut dire qu'elle le soit réellement, puisque son avantage reconnu et consenti par le joueur, n'est regardé que comme le payement des travaux et des dépenses de l'administration : quant au joueur, qui a eu plus de chances contre lui qu'il n'en a eues pour lui, il est au moins singulier qu'on l'accuse de recueillir injustement ce que le sort lui accorde, et qu'on compare ses bénéfices à des rapines et aux pillages, tels que ceux qu'exercent les Arabes sur les caravanes.

Ces bénéfices sont, dit-on, la dépouille de pères de famille, réduits au désespoir; cet argent qu'on vous donne, sort des mains de celui qui l'a volé : je le veux ; mais cette dépouille et cet argent volés, vous ne les recevez pas des joueurs malheureux ou fripons ; ils sont devenus la propriété des banquiers, les seuls avec lesquels vous ayez contracté : l'unique effet de votre gain ne se fait sentir qu'à la banque ; et quel argent aurait-on si on se faisait scrupule de recevoir celui qu'on croit avoir passé par des mains impures ?

Voici les erreurs et les exagérations dans lesquelles on est entraîné par l'amour du bien. Je ne reconnais pas plus la justesse de l'idée de Dussaulx, lorsque contestant au jeu

ses avantages, il dit : « Quand vous jouez la moitié de votre bien, si vous gagnez, votre capital n'augmente que d'un tiers; si vous perdez, il décroît de moitié. » Qui ne serait pas étonné de voir que le savant Dussaulx ne connaît rien de plus fort contre la séduction du jeu que cet argument qui n'est que spécieux ? Celui qui joue la moitié de son bien, s'il gagne, l'augmente réellement de la moitié et non d'un tiers : à la vérité, lorsque cette valeur de la moitié de son bien y est jointe, elle n'est plus comptée que comme le tiers de la totalité; mais il n'est pas moins vrai que les jouissances que son gain lui procure sont augmentées de moitié, comme elles seraient diminuées de moitié s'il eût

perdu. Il n'y a donc là qu'un jeu de mots ou une fausse image, propre à donner une fausse idée à ceux qui lisent superficiellement, et non cette inégalité de condition dont Dussaulx a voulu frapper les sens.

S'agit-il au surplus d'établir des proportions entre les privations et les jouissances ? je dirai qu'il est possible que celui qui hasarde la moitié de sa fortune, ait assez de philosophie pour la perdre sans peine, mais qu'il peut trouver dans l'augmentation d'un tiers de son bien, la jouissance de ce qui était le terme de ses vœux.

J'ai dit les avantages que paraissent avoir les jeux de hasard, qui devraient être abandonnés aux grands et aux riches, pour lesquels ils sem-

blent faits; dirai-je leurs dangers ? On a déjà pu s'en former une idée, par les désordres dont j'ai précédemment esquissé le tableau. Peu de personnes sont capables de se maintenir dans l'esprit de modération et dans les règles de conduite que j'ai recommandées : le nombre de celles qui n'ont jamais su résister à l'attrait de ces jeux, après l'avoir une fois connu, est considérable. Les desirs immodérés, les vaines espérances, les trompeuses illusions, abandonnent difficilement les joueurs dont ils se sont emparés : ils les poursuivent jusques dans leurs songes, les dégoûtent insensiblement des plaisirs simples et honnêtes, et leur rendent bientôt l'acquit de leurs devoirs et toutes leurs autres occupations en-

nuyeuses et insupportables. Quelque faibles que soient les pertes qu'on ait faites, on est pressé de les réparer, et l'on se flatte de s'en tenir là lorsqu'elles seront réparées ; mais, ou l'on tâche avec plus d'ardeur de ressaisir ce qu'on a perdu de nouveau, ou l'on trouve agréable et facile d'ajouter d'autres gains à ceux qu'on a faits. Ainsi le tems se perd, l'esprit se consume, le cœur s'endurcit ou se corrompt, le sang s'aigrit, la santé s'altère et la fortune s'épuise dans des habitudes qu'on a bientôt contractées, et auxquelles on ne renonce point sans une force plus qu'humaine.

Voilà, non une peinture exagérée des dangers du jeu, mais des vérités qu'atteste l'expérience de presque tous les joueurs, et qui doivent ren-

dre bien faibles à des yeux éclairés, les rares avantages que j'ai dû reconnaître dans les jeux de hasard.

Quelques-uns observent sérieusement qu'il faut laisser ces jeux aux personnes à qui tout réussit, parce qu'elles sont nées heureuses, et ils vous citeront beaucoup d'exemples d'un bonheur constant; d'autres vous disent qu'ils ne sont point étonnés de ce qu'ils perdent toujours, parce qu'ils sont nés malheureux, et ils n'en jouent pas moins. Pour se faire entendre de ceux qui tiennent de bonne foi un pareil langage, dicté souvent par l'humeur ou l'impatience, il faudrait leur donner quelques facultés intellectuelles que la nature leur a refusées, ou la première instruction que reçoit le jeune

âge; pour moi qui n'ai pas entrepris cette tâche, je me contenterai de leur dire qu'ils prennent des effets pour des causes; qu'il n'y a de bonheur que pour ceux qui ont gagné, de malheur que pour ceux qui ont perdu; que le gain et la perte viennent de causes que personne ne peut ni prévoir, ni éviter, et qu'il ne manque rien à l'aveuglement de cette puissance à la disposition de laquelle les joueurs mettent leurs destinées.

CHAPITRE IX.

De l'action du gouvernement sur les jeux : des lois prohibitives.

L'ORDRE public, l'intérêt des mœurs et la sûreté des fortunes, rendent nécessaire l'action du gouvernement sur les jeux de hasard, en quelques lieux qu'ils se jouent.

Observons qu'il ne s'agit point de ces simples amusemens, qui se concentrant dans le sein des familles et des amis, sont hors du domaine de l'autorité. On doit sans doute en être affranchi lorsqu'on ne fait rien qui porte préjudice à la chose commune et aux droits d'autrui ; et les particuliers qui ne s'écartent pas de ces

justes limites, peuvent se livrer librement à leurs goûts, à leurs volontés, même à leurs passions. Mais ici l'abus est si près de la chose; les infidélités sont si aisées à commettre et auraient de telles conséquences; tant de désordres sont nés de ces sources impures, que le gouvernement, gardien et conservateur de la morale et de la fortune publique, trahirait un de ses principaux devoirs, s'il se montrait étranger à des actions qui ont sur elles une si grande influence. C'est ici sur-tout que des étincelles inapperçues ou négligées causeraient un violent incendie.

Je lis dans Barbeyrac, un des écrivains qui ont traité les joueurs avec le plus d'indulgence : « La fa- » culté d'avoir à point nommé le » moyen

» moyen de satisfaire un desir inno-
» cent, mais sujet à mener au crime,
» est une tentation très-dangereuse,
» et contre laquelle on ne saurait
» trop se précautionner. »

Mais quelle sera la nature de cette action du gouvernement sur les jeux de hasard ?

Il me semble qu'elle doit être l'exercice habituel d'une surveillance active, et que, s'adaptant aux localités et aux circonstances, elle doit admettre plutôt des règles particulières d'ordre et des mesures de répression, que des lois générales et prohibitives.

Je m'expliquerai sur le danger que je vois dans ces lois, sur-tout sur celui que je crois qu'elles auraient aujourd'hui, et je dirai pourquoi je regarde comme nécessaire que le

M

gouvernement étende dans tous les lieux son action sur les jeux de hasard, lorsque j'aurai fait connaître l'état actuel de ces jeux, soit dans les maisons publiques, soit dans les maisons particulières. Je me contenterai de jeter ici un coup-d'œil sur une partie des lois et des réglemens de cette nature, portés contre les jeux sous différens règnes, et sur les effets qu'elles ont produits.

Chez les Grecs, les joueurs étaient flétris, et il était enjoint aux citoyens de dénoncer ceux qui jouaient furtivement.

A Rome, il y eut un sénatus-consulte qui défendit de jouer de l'argent qu'aux jeux qui avaient pour objet l'exercice du corps et qui étaient utiles pour la guerre. Il n'était per-

mis d'y jouer que son écot dans un festin, ou des rafraîchissemens. Depuis, Charles IX, roi de France, voulut qu'on ne jouât que des oublis; et un duc de Savoie, que des épingles.

Chez les Romains, dont on se plaît tant à citer les lois, quiconque donnait à jouer perdait le droit de citoyen et restait à la merci de ceux à qui il avait gagné de l'argent.

Sous Cicéron, ceux qui étaient reconnus pour joueurs, n'étaient pas admis à se plaindre des insultes qu'on leur faisait ou du dommage qu'on leur causait.

Les pères de l'Eglise et les Conciles ont constamment lancé leurs foudres contre le jeu. Le cardinal Pierre Damien, au onzième siècle, con-

damna un évêque de Florence, pour avoir joué dans une auberge, à réciter trois fois de suite le Pseautier, à laver les pieds de douze pauvres, et à leur compter un écu par tête.

Justinien ordonna qu'on ne pût jouer plus d'un écu par partie. Il accorda pendant cinq années le droit de réclamer juridiquement contre les gains des joueurs ; et lorsque personne ne se présentait, le trésor public profitait de la confiscation.

Les rois de France, d'Espagne, d'Angleterre, et tous les potentats de l'Europe, ont sévi contre les jeux. Charlemagne, Louis le Débonnaire, S. Louis et Charles V, se sont signalés dans cette tâche honorable, mais difficile.

Pour seconder les intentions de

Charles V, le prévôt de Paris rendit en janvier 1397, une ordonnance dans laquelle il déclarait qu'en interrogeant les criminels, il avait découvert que la plupart des crimes venaient du jeu.

Charles VIII, par une ordonnance de 1485, permit seulement aux personnes de distinction arrêtées pour des causes légères, de jouer au tric-trac et aux échecs.

En 1532, François I^{er}, instituteur d'une loterie qui ne fut pas tirée, parce que le peuple ne fut pas dupe des motifs qui la faisaient créer, se contenta, par un édit donné à Châteaubriant en 1532, de condamner quiconque jouerait contre les comptables, à restituer le double de ce qu'il leur aurait gagné.

Louis XIII ne fut pas plutôt sur le trône, qu'il fit une déclaration énergique contre les brelans, les académies de jeu, etc. Il déclara *infâmes*, intestables, et incapables de tenir jamais offices royaux, quiconque se livrait aux jeux de hasard. Il voulut en outre que l'argent et les effets mis au jeu, fussent saisis au profit des pauvres. Cette déclaration fut suivie de plusieurs ordonnances sur le même objet.

Sous Louis XIV, plus de vingt, tant ordonnances que déclarations ou édits, furent publiés contre les jeux de hasard. *La bassette et le hoca* furent sur-tout défendus sous les peines les plus graves.

Sous Louis XV, les permissions de jeux éprouvèrent seulement quel-

ques restrictions ; et ce qu'on a le plus remarqué, est une ordonnance rendue le 6 mai 1760, par les maréchaux de France, portant qu'ils n'auraient aucun égard aux demandes qui leur seraient adressées pour des créances procédant de pertes faites au jeu, excédant la somme de mille livres.

Dans les états voisins de la France, des lois de même nature ont été portées contre le jeu.

En Angleterre, pour arrêter ce désordre dans les derniers rangs de la société, Henri VIII défendit aux artisans, sous peine de prison, de se livrer, excepté pendant les fêtes de Noël, aux jeux qui de son tems étaient en vogue.

Georges III, par un statut qui

confirme cette défense, inflige les mêmes peines à ceux qui donnent publiquement à jouer aux domestiques.

« Si quelqu'un, dit Charles III, » soit en jouant, soit en pariant, » perd plus de cent livres, je le dis- » pense du payement : je condamne » son adversaire à compter le triple » de la somme gagnée, moitié à la » couronne, moitié au dénoncia- » teur. »

La reine Anne déclare nuls et de nul effet les billets, l'argent prêté, et tous les engagemens contractés au jeu : elle donne action au perdant contre le gagnant, et, au défaut de ce dernier, à quiconque voudra poursuivre le délit, adjugeant à celui-ci le quintuple de la

somme

somme perdue. Ce qu'il y a de plus remarquable, c'est qu'elle permet à ceux qui sollicitent la confiscation des gains faits au jeu, de prendre à serment l'infracteur, de quelque qualité qu'il soit, voulant que les actions de cette nature suspendent les priviléges des membres de parlement. Si des joueurs infidèles gagnent plus de dix livres, soit en argent, soit en effets, elle les condamne à rendre le quintuple, les soumettant d'ailleurs à des notes d'infamie et à des peines afflictives.

Georges II condamna les moteurs de différens jeux, par lesquels on cherchait à éluder les défenses, à cinq cents livres d'amende, leurs dupes à cinquante. Tout ce qui équivalait aux loteries, comme le pha-

raon, la bassette, etc. fut défendu par un grand nombre de statuts.

Georges II défendit aussi, sous peine de deux cents livres d'amende, de parier plus de cinquante livres aux courses de chevaux.

Le gouverneur de Rome, en 1776, a rendu une ordonnance contre les jeux de hasard.

Le roi de Prusse, en 1777, a renouvelé les anciens édits contre les joueurs. Ils étaient condamnés à trois cents ducats d'amende ; faute de payement, ils devaient être détenus à la forteresse de Landau pendant trois mois, et n'y vivre que de pain et d'eau.

Au Japon, quiconque risque de l'argent aux jeux de hasard, doit être *puni de mort!*

Je reviens aux lois rendues en France.

Suivant l'art. 15 du titre 19, et l'art. 28 du titre 20 de l'ordonnance du roi du 1 mars 1768, les officiers-généraux et commandans de place sont tenus d'empêcher que les troupes qui sont sous leurs ordres jouent aux jeux de hasard.

Tout officier qui joue malgré cette défense, doit être mis la première fois en prison pour trois mois, la seconde fois pour six; la troisième, il doit être cassé et renfermé dans une citadelle.

Suivant un autre article, les soldats, cavaliers ou dragons tenant des jeux défendus, doivent être condamnés suivant la rigueur des lois, et les joueurs doivent subir

quinze jours de prison; et suivant l'art. 16, un des plus importans, puisqu'il concerne toutes les classes de la société, les commandans doivent s'informer quels habitans donnent à jouer aux jeux défendus, les faire arrêter et punir suivant l'exigeance des cas.

Par arrêt du 16 décembre 1780, le parlement de Paris a défendu les jeux de hasard et les académies de jeu, à peine de trois mille livres d'amende.

Il avait déjà ordonné l'exécution des anciens arrêts et ordonnances sur les mêmes objets.

Le 1 mars 1781, le roi en a aussi rappelé les dispositions, et en a ordonné l'exécution rigoureuse.

Sont réputés prohibés les jeux dont

les chances sont inégales, et qui présentent des avantages certains à l'une des parties au préjudice de l'autre : les banquiers condamnés et par corps, en trois mille livres d'amende, les joueurs en mille livres; après deux condamnations, punis de peines afflictives et infamantes.

Presque toutes ces lois ont déclaré nuls les billets, promesses et autres actes ayant le jeu pour cause.

L'assemblée nationale, par un décret du 22 juillet 1791, a formé le dernier état de la jurisprudence des jeux.

Les jeux de hasard où l'on admet ou le public ou les affiliés, sont défendus.

Des amendes sont prononcées contre les propriétaires ou principaux

locataires des maisons de jeu qui n'ont pas averti la police. Elles sont la première fois de 200 liv., la seconde de 1,000 liv.

Les officiers de police peuvent entrer en tout tems dans les maisons de jeu, sur la désignation donnée par deux citoyens domiciliés.

Suivant l'article 36 du titre 2 du code de police correctionnelle, les teneurs de maison où le public est admis, sont punis d'une amende de 1,000 à 3,000 liv., de la confiscation des fonds trouvés exposés au jeu, et d'un emprisonnement qui ne peut excéder une année. En cas de récidive, l'amende est de 5,000 à 10,000 l., et l'emprisonnement peut être de deux années.

Les teneurs de jeux pris en fla-

grant délit, doivent être arrêtés et conduits devant le juge de paix.

Voilà beaucoup de lois: que rapporte-t-on des effets qu'elles ont eus? et quels sont ceux que nous avons vus nous-mêmes?

On a déjà pu s'en faire quelqu'idée, par ce que j'ai dit des progrès de la fureur du jeu chez les peuples où ces lois ont été portées.

A Athènes et à Rome, lorsque l'aréopage et le sénat se signalaient de part et d'autre par la censure des vices, les magistrats en donnaient eux-mêmes l'exemple.

Les Grecs, pour éviter les dénonciations, partaient d'Athènes et allaient à Scyros dans le temple de Minerve.

Le clergé, qui s'est tant déchaîné

contre le jeu, a le plus participé à ses excès.

Les grands vassaux, la noblesse et le clergé rendaient nulles toutes les mesures prises par Charles V pour enchaîner le jeu et les joueurs.

Les lois de saint Louis, de Charles V, de Henri VIII, de la reine Anne, etc., se sont abolies, parce que la difficulté ou l'impossibilité de leur exécution les a fait négliger.

Le frère de saint Louis bravait, en jouant, des lois impuissantes.

Les grands seigneurs, sous Louis XIII, rouvrirent les jeux que ce roi était parvenu à faire fermer. Les lois ne portèrent que sur quelques plébéiens obscurs. Les joueurs, comprimés quelque tems,

devinrent bientôt plus effrénés et plus nombreux.

Sous le règne suivant, pour éluder impunément les termes de la loi, il a suffi de déguiser les jeux prohibés sous d'autres noms et sous d'autres formes.

On se cachait, dit Dussaulx, *mais on n'en jouait que plus gros jeu.*

Les princes, les ministres, fatigués de contredire *un penchant si général*, ont fait grace à cette antique manie. Souvent ils en ont fait un objet de spéculation.

Suivant Blackston, qui a fourni à Dussaulx ce que j'ai cité des lois rendues en Angleterre pour la répression des jeux, les joueurs anglais ont aussi trouvé le moyen de se soustraire aux châtimens. Les jeux, les

loteries se multipliaient impunément dans les tems même où l'on paraissait le plus sévir contre eux.

Qu'on n'oublie point le trait que j'ai rapporté du vieux et plus sage magistrat du parlement de Bordeaux, dont la réputation ne souffrait pas de ce qu'il risquait au jeu, dans une soirée, tout ce qu'il possédait : et le parlement de Bordeaux s'était distingué par des ordonnances contre les jeux !....

Lorsque les vingt déclarations ou ordonnances de Louis XIV eurent été portées, les trois quarts de la nation ne respirèrent plus qu'après le jeu : et il est bon de remarquer que c'est toujours à la suite des lois prohibitives, que les jeux ont repris le plus d'activité.

Comme les différens symptômes d'immoralité et de corruption se manifestent à-la-fois, tandis que le système de *Jean Law* se propageait, des ministres, des magistrats, loin de faire exécuter les lois contre les jeux publics, les permirent généralement. Qu'on ne s'étonne donc pas de la prospérité des jeux dans les hôtels de Gêvres et de Soissons !

Comprimait-on réellement les joueurs, ils s'expatriaient : ainsi des Vénitiens, à l'exemple des joueurs émigrés d'Athènes et retirés à Scyros, se sont réfugiés en France et en Angleterre, pour y savourer sans contrainte l'horrible volupté des jeux.

S'il y avait à l'époque où Dussaulx a écrit son livre sur le jeu, *cent maisons connues où l'on se ruinait tous*

les jours, et dix fois plus de réduits subalternes où l'on se ruinait, que l'on n'en comptait sous Henri IV, sous Louis XIV, et du tems de la régence, on est dispensé de rechercher davantage si les lois prohibitives sur les jeux ont des effets salutaires. Ce que nous avons vu après que l'assemblée nationale eut aussi participé à la gloire de faire des lois aussi brillantes en motifs que stériles en résultats, n'achève-t-il pas d'éclairer cette question ?

Il est inutile d'observer que des lois que j'ai citées, les unes sont ridicules et bizarres, les autres injustes ou inconvenantes, plusieurs aussi cruelles ou aussi immorales que les habitudes qu'elles tendaient à détruire, plusieurs enfin, que des pri-

viléges exclusifs accordés à une classe particulière d'hommes, pour qu'ils pussent porter impunément, par l'exemple du vice le plus séduisant, les dangereuses tentations du jeu dans la partie la plus saine et la plus utile du corps social.

CHAPITRE X.

État actuel du Jeu.

Lorsque les Français, n'étant plus comprimés par la terreur, commencèrent à reprendre leurs anciennes habitudes et leur caractère naturel, lorsque l'argent rentra dans la circulation, par-tout on se dédommagea, comme à l'envi, de la privation de presque toutes les jouissances; et la foule des joueurs s'empressa de venir se ranger autour des tapis de jeux de hasard. Ceux dont l'état était perdu ou la fortune altérée; ceux qui n'avaient pas réussi dans leurs spéculations ou dans leurs intrigues, espéraient y trouver un

prompt moyen de réparer leurs pertes et leurs fautes, ou d'alimenter leur soif de l'or : des hommes nouveaux, embarrassés de l'emploi de ce qu'ils avaient gagné dans un facile agiotage, et aussi peu propres aux plaisirs ordinaires de la société, qu'aux travaux qui demandent des connaissances, étaient jaloux, par de fortes mises, d'acquérir aux jeux publics une sorte d'importance. Cette fureur de jeu effaça tous les excès dont Dussaulx avait fait l'effrayante peinture. Le sol français avait été couvert de bastilles et de tombeaux ; il le fut de théâtres, de salons de bals et de maisons de jeu. Les principales villes de départemens ont eu, comme Paris, des parties considérables qui se sont tenues soit dans des cafés, soit aux lieux

connus auparavant par le nom d'académies, soit dans des maisons bourgeoises, dont les maîtres, réduits par la révolution à ces propriétés et à un stérile mobilier, n'ont pas cru pouvoir tirer un meilleur parti. Communément on n'entrait là que par cachets, ou par invitations, ou par présentations d'affiliés ; mais il n'était pas difficile d'obtenir ce droit d'entrée. A la tête de ces maisons étaient des dames, jouissant, en général, d'une bonne réputation, et dont le nom était une sorte de garantie qu'on trouverait chez elles décence et probité. Elles attiraient l'habitant et l'étranger par des repas et des bals. La police civile ou militaire leur accordait appui et protection, moyennant une faible rétribution,

bution, destinée au soulagement des pauvres, ou à des actes de bienfaisance.

Le pharaon, le biribi, le trente-un, le passe-dix, ou le pair et l'impair, sont devenus successivement les jeux à la mode. Des banquiers ambulans se transportaient où ils étaient demandés, avec les instrumens de jeu, et le plus souvent en faisaient les fonds. Mais Paris est toujours resté le grand théâtre des jeux; et certes, à l'époque où ils ont repris leur activité, à laquelle la rentrée des troupes dans l'intérieur a beaucoup contribué, il aurait été aussi impolitique que difficile de les prohiber, ou d'y mettre de trop fortes entraves. Ils ont été tolérés, surveillés, et, comme cela devait être, mis à contribution.

Au milieu de ces jeux dont je viens de parler, s'est élevé le plus imposant et le plus séducteur de tous, *la roulette*. Les tables s'en sont multipliées, et ont fait déserter en partie une foule de maisons particulières et de tripots établis ouvertement ou clandestinement, mais qui n'offraient pas ou autant de liberté, ou autant de sûreté.

L'administration publique, forcée pour ainsi dire de capituler avec les passions, a tâché de donner de la fixité aux maisons en possession d'attirer le plus grand nombre de joueurs, en leur accordant des priviléges, et prenant des mesures pour que les vols, les friponneries, les querelles n'y fussent point impunis. Si cet ordre et cette sûreté devaient avoir pour effet

d'accroître le nombre des joueurs, ils devaient aussi avoir l'avantage d'assembler sur quelques points ce peuple cupide, inquiet et effervescent, jusques là inégalement répandu dans des repaires.

Mais bientôt la France ayant joui d'un systême mieux combiné d'administration intérieure, et une unité de mesures ayant dû être adoptée pour qu'on pût mieux connaître et rapprocher davantage de l'œil du gouvernement ce qui intéresse la tranquillité et les mœurs, les jeux dans Paris ont été affermés, et la ferme a été chargée de les administrer de manière, qu'en conservant aux citoyens la liberté de leurs actions, et des habitudes dont la subite réforme aurait pu être mise au

nombre des rêves politiques, cette antique manie fût purgée de beaucoup d'abus et de beaucoup d'excès que l'autorité n'aurait pu directement atteindre.

Ainsi les jeux ont été sinon altérés, du moins réglés. Leur état est aujourd'hui à-peu-près tel que je viens de le décrire ; on joue beaucoup, parce qu'on sent fortement le besoin de jouer, parce que c'est un goût né du caractère indestructible et de la position de beaucoup d'individus. L'ardeur du jeu a depuis quelques années gagné dans Paris presque toutes les classes de la société, et ce n'est pas dans les maisons publiques que se joue le plus gros jeu : je suis même fondé à croire que l'établissement de ces

maisons a moins été la cause qu'il n'a été l'effet de cette fatale disposition à jouer qui s'est manifestée avant que le plus grand nombre en ait été institué : et on n'a point, comme on l'a eu sous d'autres règnes, l'excuse d'avoir trouvé chez les chefs du gouvernement l'exemple et l'encouragement de pareils excès. On ne joue point chez le premier consul ; on ne joue point chez les hommes supérieurs qui, par des travaux assidus, partagent avec lui le poids de l'administration. Présentement les jeux de commerce se jouent à plus fortes mises. Des jeux dans lesquels il entre plus de hasard que de savoir ou d'habileté, ont remplacé chez beaucoup de particuliers les simples jeux de commerce.

Chez certains, on joue entre prétendus amis ce qu'on appelle un jeu infernal. La roulette, le trente-un, le pair et l'impair, dominent dans les maisons publiques de jeu. Depuis sept à huit mois, on a réduit de plus de moitié le nombre de ces maisons : on assure que le nombre des joueurs est aussi diminué, et que les parties ne sont plus aussi fortes; mais on ne dit pas, ou on ne sait pas que depuis la réduction du nombre des maisons de jeu, la bouillotte, dont les parties se sont formées librement dans des maisons particulières (à la plupart desquelles le nom de tripot pourrait fort bien convenir) absorbe peut-être plus d'argent qu'il ne va s'en perdre dans les maisons qui ont presqu'il-

lusoirement le droit exclusif d'attirer le public.

Mais il me semble que je ferais mal connaître l'état actuel du jeu, si je n'entrais séparément dans des détails particuliers aux différens lieux où l'on joue. Ils peuvent être rangés sous trois dénominations : maisons publiques, maisons particulières, tripots.

CHAPITRE XI.

Maisons publiques de jeu.

On a eu, ou on doit avoir eu pour principal but, en établissant des maisons publiques de jeu, de donner un contre-poids aux dangers et aux désordres auxquels le jeu expose dans des tripots et des maisons particulières.

L'emplacement et le nombre des maisons publiques sont réglés par l'autorité surveillante.

Il y a différentes maisons de jeu pour différentes classes de citoyens; la plus marquante est le salon de la Paix, rue Grange-Batellière. Outre les jeux dont j'ai parlé et les jeux

de commerce, on y joue au krabs, fameux jeu anglais. Ce salon, monté sur le ton des maisons les plus opulentes, est fréquenté par une société choisie, dans laquelle se trouvent des personnes jouissant de la meilleure réputation, et beaucoup d'étrangers distingués par leur nom, leur rang ou leur fortune. On y entre par cachets, ainsi que dans la maison des arcades du Palais du Tribunat, et dans quelques autres.

La précédente administration avait la faculté d'étendre le nombre de ces maisons, et elle en usait : elle avait sous elle une administration ambulante, et envoyait des missionnaires dans les départemens, en Italie, etc.

L'administration des jeux tient

pour son compte, et avec ses propres fonds, un petit nombre de maisons. D'autres maisons subalternes ont seulement des permissions ou priviléges, pour lesquels une rétribution est payée à l'entreprise générale, suivant la localité et la nature du jeu.

On a réduit de plus de moitié le nombre des maisons où va jouer la classe ouvrière.

Lorsque dans des maisons particulières, des jours de fête ou de bal, on veut faire jouer des jeux de hasard, l'administration y envoye des tables et ustensiles du jeu demandé, des tailleurs, des employés, et même des fonds. Le minimum de la mise pour chaque coup dans presque toutes les maisons, est de trente sous.

Antérieurement, plusieurs avaient la faculté désastreuse de recevoir de moindres mises. Depuis cette rigoureuse fixation, on voit peu aux jeux publics, d'artisans et de cultivateurs.

La ferme des jeux n'est que pour Paris ; son bail n'est que pour une année, et peut se résilier.

Pour son bénéfice ou son avantage, l'administration a, au trente-un, les refaits du trente-un ; à la roulette, le zéro et le double zéro ; au biribi, une petite colonne particulière ; au pair et impair, un certain nombre de points donnés par les dés. Là-dessus, je n'ai pas besoin de m'expliquer mieux ; ceux qui ont le bonheur d'être étrangers au jeu n'ont pas besoin de me comprendre : je ne le serai que trop par ceux qui

ont le malheur de les pratiquer.

Dans les maisons publiques les fripons n'ont rien à faire contre la banque. Les yeux des surveillans et des spectateurs tiennent lieu de conscience à ceux qui n'en ont pas.

Les joueurs aussi n'ont rien à redouter de la banque ; outre que les ruses et les fraudes n'y seraient guères au pouvoir des tailleurs les plus adroits, les joueurs ont une garantie de leur fidélité dans l'intérêt des pontes, la haine ou la jalousie des spectateurs bénévoles qui inclinent ordinairement contre la banque, et les regards de tous habituellement fixés sur les mouvemens de ces tailleurs. Je ne hasarde rien sans doute en assurant qu'on peut aussi compter sur la loyauté et la probité

des employés actuels dans les jeux. En général, ces employés sont scrupuleusement choisis d'après de rigoureuses informations. Leur air, leur politesse, leur langage, annoncent qu'ils sont bien nés, et ont reçu de l'éducation. La plupart, ou sont fils de familles ruinées ou mutilées dans le cours des désastres publics, ou ont été employés dans les armées et les administrations, et se sont trouvés inoccupés par l'effet de réformes nécessaires, ou sont victimes de malheurs particuliers. L'entreprise des jeux a un si grand intérêt à n'y placer que des personnes sur la probité desquelles elle puisse compter, qu'à cet égard on ne peut la soupçonner de négligence. C'est par de pareils choix sans doute qu'elle a

tâché de se sauver en partie de la défaveur dont l'opinion frappe des opérations telles que les siennes. Je crois donc qu'on pourrait avoir un motif de plus de confiance dans un employé qui, après quelque tems d'exercice, serait sorti sans reproche d'une administration telle que celle des jeux. Ce ne serait pas par des exceptions qu'on serait fondé à ne pas trouver de la vérité dans mes observations.

Les maisons publiques, telles qu'elles sont aujourd'hui, ont encore d'autres avantages qu'on ne trouverait pas ailleurs.

Il y a évidemment moins de dangers que dans des lieux où se jouent des jeux qui tiennent beaucoup de l'adresse et de l'habileté. On sait du moins à quoi on s'expose.

Non-seulement on n'y dépouille personne de dessein prémédité, mais le joueur qui entre et sort librement, absolument maître de son sort, peut quitter à volonté sa partie adverse, sans craindre ni reproches, ni murmures.

Le joueur, s'il est en perte, peut prendre la revanche contre le banquier, et la refuser s'il est en gain.

Dussaulx paraît attacher du prix à cet avantage.

Pour quelqu'un qui n'est pas riche et a le malheureux goût du jeu, ces maisons sont encore préférables aux maisons particulières, où l'on sonde pour ainsi dire la bourse, où l'on règle sur cette connaissance la manière dont on doit se comporter avec vous, où les égards, d'ailleurs, sont

toujours proportionnés à la fortune, et où la fausse honte et la crainte du discrédit vous font souvent jouer plus gros jeu que vous n'y seriez naturellement porté.

Si on gagne aux jeux publics, on n'a pas le remords d'avoir soi-même plongé des malheureux dans la misère et le désespoir.

Ce n'est pas là aussi que se forment des liaisons souvent plus nuisibles que de fortes pertes. Les pontes n'y ont affaire qu'aux tailleurs, et tout le tems y est pris par le jeu, qui exige le silence.

A la vérité, les banques y font de forts gains; mais les maîtres de maisons particulières ou de tripots ne lèvent-ils pas sur vous de plus fortes contributions ? Il faut encore le re-

connaître, ces maisons ne sont pas sans agrémens pour des personnes qui, sans manquer de raison et de conduite, peuvent ne pas aimer les commérages, le cérémonial ennuyeux, et toutes ces petites malignités qu'on n'évite point dans les sociétés ordinaires. Et, je le répète, il est des personnes à qui la distraction d'un faible jeu est nécessaire.

Si les maisons publiques ne sont pas sans avantages pour les amateurs du jeu, elles en ont aussi pour les mœurs et pour l'ordre public. Là, peu de joueuses osent se montrer, et elles ont peu de communication avec les joueurs. Je crois être dispensé de dire ce que produit dans d'autres lieux le mélange de joueurs des deux sexes : on peut s'en former

une idée ; mais voici des considérations d'une autre importance. N'est-il pas, je le demande, et très-moral et très-politique d'amener les grands joueurs à comparaître devant le public, pour le rendre le témoin de leur audace et le surveillant de leur loyauté ? N'est-ce pas en forcer un grand nombre à la probité et à la modération ? Là, du moins, les fortes pertes, les ruines, sont des leçons qui profitent et aux joueurs et à ceux qui seraient tentés de le devenir. Il n'en est point ainsi des autres rendez-vous de jeu.

Enfin, je dois rendre justice à l'excellente police qui s'exerce, pour ainsi dire sans se montrer, dans les maisons de jeu. Jusqu'ici des maisons de ce genre n'avaient point donné

l'exemple d'autant d'ordre, de calme et de décence.

Il y a un commissaire du gouvernement près les jeux.

Si mon attachement à la vérité et à la justice me fait dire ici des maisons de jeux publics ce qui est connu et ne peut m'être contesté; si je leur donne hautement la préférence sur les autres lieux où l'on joue, je n'en pense pas moins qu'en y entrant on s'expose à de grands malheurs; et je regarderais comme un beau jour pour la chose publique, celui où la fureur du jeu s'altérant par degrés, et ne trouvant plus d'aliment dans les antres qui lui sont ouverts de tous côtés, il n'y aurait plus ni obstacle ni danger à les détruire.

CHAPITRE XII.

Maisons particulières où l'on joue gros jeu.

Il y a à Paris une classe d'hommes de qui les lumières et l'étude ne sont pas le partage, et qui exagèrent les modes, dans la crainte qu'on les soupçonne de ne pas les connaître. On pense bien que la plupart de ces gens-là, sachant à peine d'où leur était venue la fortune, après la renaissance des jeux de hasard, n'ont pas été les derniers à y figurer. Ils y ont joué d'abord par ton, ensuite par cupidité, enfin par habitude.

Peu de modernes enrichis vont dans les maisons publiques de jeu :

ils croient avoir un rang à tenir et une réputation à conserver ; mais on en connaît plusieurs dont le jeu, soit là, soit ailleurs, a vu finir la métamorphose, et qui sont devenus pauvres aussi rapidement qu'ils étaient devenus riches.

J'ai dit comment s'étaient établies des maisons particulières de jeu dans les départemens : il s'en est formé et s'en forme encore beaucoup dans Paris du même genre ; mais celles-ci, pour n'être point soumises aux regards de la police, n'ouvrent point leurs portes à tout le monde, et ne font point distribuer d'adresses ni de cartes d'invitation à un grand nombre de personnes ; seulement l'ami y mène son ami ; et ces amis, d'autant plus attachés l'un à l'autre qu'ils ne se

connaissent pas, se lient subitement par de tels rapports, qu'ils n'ont d'autre desir, d'autre but, d'autre soin que de s'enlever les uns aux autres tout ce qu'ils possèdent.

On n'a point, dans ces maisons, de grandes tables garnies de machines de différentes formes, qui trahiraient les intentions des maîtres, ou plutôt des maîtresses, car ce sont le plus souvent des dames qui sont à leur tête ou en font les honneurs : il n'y a que de simples tables de bouillotte, ou d'autres qui servent au besoin pour un vingt-un, un trente-un, un loto à fortes mises, etc. Il vous serait difficile d'y échapper aux différens moyens de séduction qui vous environnent. Les jeux à argent s'y confondent parmi d'autres

jeux ; souvent ils n'y paraissent qu'un amusement accessoire : ils ne tardent pas à devenir une grande occupation ; et les cris de joie qui partent d'un salon voisin accompagnent les cris de détresse des victimes qui tombent l'une après l'autre dans un précipice dont les bords n'en restent pas moins couverts de fleurs.

Vous dites que ce ne sont pas là des maisons honnêtes : le nom des maîtres ne s'est-il pas rendu recommandable par des emplois dans la robe, dans la finance, dans le militaire ? N'avez-vous pas trouvé chez eux, comme on vous l'avait annoncé, des gens distingués par leurs places, leurs richesses ou leurs talens ? Le goût, la décence, la délicatesse n'y brilloient-ils pas également dans les

discours et dans la parure des femmes ? Ah ! il n'est pas moins vrai que ce sont de ces maisons honnêtes que sortent confusément, comme Dussaulx l'a observé, le parjure, la misère, l'opprobre, le duel et la mort.

Les maisons publiques où la plupart des joueurs considérés dans le monde, craignent d'être aperçus, favorisent certainement moins les excès du jeu que ces brillans rendez-vous de société, où, avec de pareils goûts, on seroit bien fâché de n'être pas admis.

Il n'y a pas encore long-tems, on citait des pertes considérables faites par des personnes connues, *sur-tout par des étrangers*, dans ces sociétés du bon ton.

Les maisons particulières où l'on joue

joue gros jeu à Paris, sont de différens genres : il y en a, comme des maisons publiques de jeu, pour les différentes classes de citoyens. Les unes reçoivent tous les soirs, les autres donnent un grand dîner un jour fixe de la semaine. Après le dîner les parties s'arrangent : ce ne sont presque que des parties carrées, les simples jeux de commerce. Une bouillotte cependant rassemble ceux qui n'aiment pas le petit jeu. De ceux-là quelques-uns, pour faire un double emploi de leur tems, parient de fortes sommes à la queue ou aux marqués d'un piquet qui se joue à côté d'eux à cinq sols la fiche.

A mesure que les petits jeux finissent, les belles dames se rassemblent autour de la bouillotte; elles encou-

ragent des yeux les joueurs de leur connaissance; celui qui ayant devant lui une forte somme d'argent, fait ou tient le tout contre une masse à-peu-près égale, s'il gagne, est complimenté sur son bonheur, et s'il perd, est consolé par le titre de beau joueur qu'on ne peut lui contester.

On vante le sang-froid et la témérité d'un joueur qui se ruine, comme on vante le calme et le courage d'un condamné marchant au supplice.

Il est huit : les personnes raisonnables se retirent peu-à-peu; le nombre des rentrans à la bouillotte a contraint d'en former plusieurs tables. Cette dame qui au reversis a eu, pour une fiche à deux sols, une contestation d'un quart d'heure, s'est cavée de dix louis.

La bouillotte ne se quitte pas aussi promptement qu'un autre jeu; d'ailleurs, des perdans trouveraient fort mauvais qu'on les abandonnât de bonne heure. Le jeu se prolonge donc dans la nuit : il s'échauffe; les caves se centuplent; le tems n'a plus d'heures; le jour vient, et les dames de la maison songent enfin qu'il serait bon de prendre quelque repos. Hélas! il n'en est plus pour de nouvelles victimes que vient de faire ce jeu de société, qui, plus que tous les jeux publics, a porté depuis quelque tems dans les familles la misère et la désolation.

Oui, on assure que plus de banqueroutes, de duels, de suicides ont été causés par ce jeu dans des maisons particulières, que par tous les

jeux de hasard dans les maisons publiques. Dans plusieurs la première cave est de cinq louis. On assure que chez des parvenus, on se cave le plus souvent de quatre à cinq cents louis : on en cite même où les caves ont été portées à mille.

Ce n'est pas seulement à la ville qu'on joue un jeu énorme chez des particuliers ; pour être plus à l'aise, et pour que les femmes ne soient pas toujours sur les épaules des maris, on se donne rendez-vous dans des maisons de campagne que des parvenus et des enrichis appellent *leurs petites maisons*, à l'imitation des grands seigneurs et des financiers des derniers règnes. Là, l'ivresse du vin accroît l'ivresse du jeu ; là, on convient de jouer jusqu'à extinction de bourse ; mais on va plus loin, on

joue jusqu'à épuisement de crédit ; car un maître de maison, ou un des joueurs, trouve souvent son compte à prêter à celui qui est encore dans l'usage et le pouvoir de rendre, ressource bien fatale pour celui qui la possède! Le crédit, qui dans le commerce a des effets bienfaisans, a au jeu les effets les plus désastreux : mais des négocians, des banquiers, des agens de change, qui se garderaient bien de se montrer dans des jeux publics, jouent volontiers dans ces parties de campagne qu'ils appellent *des parties fines*. Leurs conventions au jeu se font comme celles de la bourse; le mot suffit.

C'est ainsi que certains, qui avaient fait quelque tems grand bruit dans la banque ou le commerce, *ont joué de leur reste*.

On sait ce qui à la bouillotte peut résulter de la facile intelligence de quelques joueurs ; et s'il y a des joueurs honnêtes et délicats, on ne croira pas que c'est parmi ceux qui jouent le jeu le plus considérable qu'ils se trouvent le plus.

Le flambeau, à la bouillotte, est d'un produit si abondant, qu'on ne doit pas être étonné que tant de maisons particulières cherchent à en établir une. On ne découvre pas le secret de sa spéculation : ce sont ses anciennes et ses nouvelles connaissances qu'on est bien aise de réunir de tems en tems. Les profits, au surplus, ne regardent, dit-on, que les domestiques.

Il y a dans ces spéculations, comme au jeu, bonheur et malheur.

CHAPITRE XIII.

Des Tripots.

Beaucoup appellent *tripots* tous les lieux où l'on se rassemble pour jouer : c'est abuser du mot, et c'est ainsi qu'en confondant sous un seul nom, ou sous un seul titre défavorable, des choses ou des personnes qui ont différens caractères, on enlève au vice ce qui serait le plus capable de le signaler et de le faire éviter ou proscrire.

On peut donner le nom de tripots aux maisons de jeu, qui, malgré qu'elles soient autorisées, ont une mauvaise tenue et une partie des dangers de la clandestinité.

On peut aussi donner ce nom aux maisons, soit de ville soit de campagne, où des particuliers abusent de la liberté qu'ils ont de faire jouer leurs amis réels ou prétendus, où l'on trouve un peu de ce qu'on appelle mauvaise compagnie, et où ne règnent point l'ordre, la décence, la modération et la probité ; mais il appartient sur-tout aux lieux où, par entreprise, on fait jouer clandestinement et sans autorisation à des jeux de hasard et à d'autres jeux.

Dussaulx a indiqué l'esprit qui règne dans ces lieux, en disant : « Les maisons trop attentives ou » trop difficiles au gré de certains » joueurs, en font refluer une par- » tie dans les tripots. »

En effet, on y voit figurer d'un ton avantageux

avantageux des gens qui n'oseraient reparaître dans des maisons publiques.

Les cartes ou adresses qu'on fait distribuer par de prudens affidés, pour attirer dans ces lieux, n'annoncent certainement point ce qui s'y passe.

Il est difficile pour ceux qui n'ont pas la connaissance du monde, de n'être pas subjugués par les politesses, les coups-d'œil, les agaceries des femmes qu'on a en général le soin de faire paraître à la tête de ces jeux. Ce sont d'aimables hôtesses dont, comme on l'a déjà dit, on ne reconnaîtrait pas les droits dans la maison, sans le zèle qu'elles mettent à arranger les parties, à échauffer le jeu, et à recommander le flambeau.

R

Quelques mamans prévoyantes recherchent de pareils emplois, qui leur donnent la facilité de marier leurs filles.

De pareils traits sont dans nos mœurs, dont la réforme suivra sans doute celle de beaucoup d'abus qui, depuis que le gouvernement n'est point assujéti à des ménagemens et à de petites considérations, ne reparaissent plus.

L'histoire des sots ou scandaleux mariages occupe une grande place dans celle des jeux.

Les tripots fourniraient aux peintres de bons sujets de caricatures, si l'on pouvait s'amuser des ridicules où l'on a trop souvent à gémir sur la perte de la pudeur et de la bonne foi.

Il semble quelquefois que, pour former ces parties, on a été choisir dans les quatre parties du monde ce qu'il y a de plus étranger au langage ordinaire et aux simples usages de la société.

Avez-vous remarqué en quelque lieu une figure ou sinistre ou suspecte? si vous êtes dans ces tripots, regardez autour de vous; cette figure est là, ou ne tardera pas à paraître.

Il y a peu de tripots où les femmes qui les dirigent ne soient d'intelligence avec quelques habitués pour mettre à contribution le joueur novice ou l'imprudent étranger.

Défiez-vous-y de ces hommes polis et déliés qui s'y trouvent à toute heure, et qui sont aux petits soins avec les maîtresses de maison. Si

vous négligez le flambeau, ils ne manqueront pas de vous en avertir; mais dans un coup douteux, n'espérez pas que leur avis soit pour vous.

Lorsque la bouillotte se joue dans un tripot, il y au moins un joueur qui ne joue pas avec loyauté.

C'est là principalement que les jeux qui exigent du savoir ou de l'habileté, causent plus de ravages que les jeux de hasard.

Voulez-vous quitter lorsque vous êtes en gain, vous manquez à tous les usages de la société. Pour être honnête, il faut perdre.

Êtes-vous sensible à une injure, la réparation ne vous est pas refusée; mais ne vous attendez pas à être en tête-à-tête dans cette nou-

velle partie. Faut-il vous le répéter? toutes les mesures sont prises pour que, soit au jeu, soit au combat, vous soyez une victime.

L'art d'engager une querelle à propos, et de tirer parti de la susceptibilité d'un joueur, est familier à des habitués de tripots, et n'est point inconnu à des amis de maisons particulières où l'on joue gros jeu.

Ce n'est pas sans raison qu'on donne à ces tripots les noms d'*étouffoirs* et de *coupe-gorges* : il faut les leur conserver.

On appelle *grecs* ou *malins*, les joueurs fins ou adroits, que des entrepreneurs de jeux savent mettre dans leurs intérêts.

Les soupers sont les nœuds qui

lient les parties de jeu qu'on veut prolonger. Que de trames coupables sont cachées par le voile de la nuit !

Et si quelque desir impatient est allumé en vous, par les soins attentifs d'une jeune beauté qui vous montre de l'intérêt, dans ces momens où la joie du gain a besoin de partage, où le chagrin de la perte a besoin de consolation, ah! puisse le jour ne pas vous être importun ! et puisse l'égarement du jeu être le seul sujet de votre repentir et de vos larmes !

Le sort ne vous a pas été contraire : vous croyez avoir augmenté la somme que vous avez apportée au jeu; mais rentré chez vous, examinez de près les pièces d'or et d'ar-

gent que vous avez reçues, ou elles sont fausses, ou elles sont tellement rognées, qu'au lieu d'avoir gagné, vous avez réellement perdu.

Vous n'oserez vous plaindre ; et contre qui vos plaintes seraient-elles dirigées ?

Mais un autre accident vous fait à-la-fois rougir et gémir de la faiblesse que vous avez eue de vous être laissé entraîner dans un de ces tripots. Hier de faux agens de police y ont saisi, au profit de l'entreprise du jeu, tout l'argent qui était au tapis : aujourd'hui ceux qui ont su s'y introduire, avaient titre pour cette expédition. Vous avez aussi été arrêté et conduit devant l'autorité surveillante ; et sur la liste des joueurs du nombre desquels vous étiez, votre

nom a été mis à côté d'autres noms que demain la punition du crime va flétrir.

J'en pourrais dire davantage sur ce sujet ; mais il repousse ma plume, et les maux que le jeu traîne à sa suite, ont quelque chose de si triste et de si cruel, que je me félicite d'avoir plutôt entrepris de les indiquer que de les peindre.

CHAPITRE XIV.

Faut-il fermer les maisons de jeu et prohiber les jeux de hasard?

Il n'est que trop évident, à l'époque où j'écris, que la fureur du jeu s'est emparé de presque toutes les classes de la société. J'ai fait voir qu'elle agissait avec plus de violence et de danger dans les maisons de particuliers, que dans les maisons publiques. Le luxe, qui entre quelquefois dans les vues d'une saine politique et dans des convenances sociales, paraît encore favoriser l'activité des jeux de hasard, qui ont toujours été ses compagnons inséparables. Telle est la disposition ac-

tuelle des esprits. Faut-il la changer ? faut-il la rompre tout-à-coup par des mesures de rigueur ? ou faut-il, par des moyens adroits et prudens, faire en sorte de la rendre moins funeste et moins contagieuse ?

Dois-je le répéter ? le désordre du jeu, produit par une vie oisive, le besoin inquiet et l'aveugle cupidité, est indestructible. Cependant on demande qu'il soit détruit ; on le demande à l'autorité, comme si elle n'était pas elle-même forcée de fléchir devant l'énergie des passions humaines ; et ce sont ceux dans qui cette ardeur de jeu est la plus effrénée, et qui prennent le moins d'empire sur eux-mêmes, qui accusent le plus hautement les dépositaires même de l'autorité, de pro-

téger leurs excès ! Livrez-les à eux-mêmes, ils crieront ; contenez-les, ils crieront encore davantage.

Je n'examinerai point ici comment on pourrait amortir la fureur des jeux de hasard, mais s'il convient de les défendre, ou de fermer les maisons publiques de jeu, et quels seraient les résultats de cette mesure.

D'autres écrivains l'ont dit, c'est au gouvernement à voir jusqu'où l'intérêt de l'état ou des particuliers exige qu'il défende le jeu ou le tolère.

Mais j'observerai que les gouvernemens tels que celui sous lequel nous vivons, profitent de l'expérience de ceux qui les ont précédés : ils emploient, le moins qu'il est possible, des mesures prohibitives et inquisitoriales, qui entraînent pres-

que toujours plus d'inconvéniens et de maux que la tolérance; ils savent sur-tout que leur autorité est compromise et se dégrade lorsqu'elle rend des lois qui ne s'exécutent pas.

L'inutilité ou l'insuffisance des lois de rigueur contre les jeux, les teneurs de jeu et les joueurs, est bien prouvée. On a vu ce qui était arrivé à ce sujet.

On lit dans Blachstone, que j'ai déjà cité : « Les rois ont fait de vains » efforts pour flétrir le jeu et dégoû- » ter les joueurs. Toutes les défenses » ont été éludées. »

« Les joueurs, dit ingénieusement » Dussaulx, sont plus agiles que la » verge des lois qui les poursuit sans » les atteindre.

» Les hommes de génie, les grands

» écrivains, dit-il encore, n'ont point
» traité cette matière. » Ils n'ont pas cru sans doute devoir invoquer des rigueurs inutiles.

A Rome on a fait des traités sur tous les sujets ; on n'en a point fait sur celui-ci. Fénélon, si courageux lorsqu'il s'agissait de dire d'utiles vérités, n'a osé blâmer le jeu, voyant que Louis XIV, qui l'aurait en vain attaqué, avait pris le parti d'en faire un attribut de sa grandeur.

La défense est un charme ; on dit qu'elle assaisonne
Les plaisirs, et sur-tout ceux que le jeu nous donne.

Ces vers du bon La Fontaine, dans lesquels j'ai substitué le mot *jeu* au mot *amour*, ont ici leur application.

Si quelquefois on est parvenu à modérer la fureur du jeu, c'est qu'a-

lors les mœurs étaient plus pures, ou le système qui tendait à les améliorer les embrassait toutes à-la-fois.

Mais lorsque d'anciennes habitudes et des abus multipliés ont corrompu les mœurs, n'y aurait-il pas encore un grand danger pour la chose publique, si la puissance de l'autorité se déployait pour leur subite réforme ?

Le jeu porté à l'excès est un mal qui se complique avec d'autres maux. C'est un grand symptôme d'immoralité, qui suppose l'alliance de différens vices. Ce désordre ayant différentes causes, ce serait une grande erreur ou une grande faute que d'entreprendre sa cure par un traitement isolé et indépendant de ce qu'exige le vice général. Ce sont les têtes de

l'hydre qu'on voudrait couper l'une après l'autre; il faut les abattre toutes à-la-fois.

Effrayés par le débordement de la passion du jeu, les gens de bien éclairés, qui lui ont vu rompre toutes les digues, desireront qu'en attendant qu'elle reprenne son cours naturel, elle soit portée sur des lieux où elle fera le moins de ravages.

Les maisons publiques de jeu sont pour ainsi dire le contre-poison du mal que cause à la société l'excès du jeu dans les maisons particulières, et dans le sein même des familles. Qui calculera les désordres que ce mal secret causerait dans l'économie domestique, si on n'attirait le venin sur la partie du corps social où il a le moins de prise et d'activité ?

Un mal qui se montre à découvert, et n'a pas son siége dans l'intérieur, est plus facile à traiter et à guérir.

Le mal du jeu ne pouvant s'extirper, il faut lui enlever peu-à-peu sa partie vénéneuse. Les calmans lui enlèvent son acrimonie et son plus grand danger. Fermer aujourd'hui les maisons de jeu, comprimer le jeu par des lois prohibitives et des actes de rigueur, c'est faire rentrer une dartre; c'est, par des matières acides et corrosives, répercuter un virus dans l'intérieur, et infecter la masse du sang social.

Qu'on considère l'état d'où nous sortons, et celui dans lequel nous sommes! Prohibez le jeu, et avec les joueurs, des brigands, qui étaient

pour

pour ainsi dire hors de la société, rentrent dans son sein ; et si cette activité inquiète qui pousse vers le jeu ne tendait plus vers cet objet, elle se porterait sur d'autres, et causerait de plus grands désastres ; et des maisons particulières s'empresseraient d'offrir la réparation de ce qu'elles appelleraient une grande atteinte portée à la liberté, et le nombre des tripots se multiplierait à l'infini : on ferait circuler par-tout des invitations plus séduisantes les unes que les autres, et il y aurait pour l'étranger et l'habitant des départemens, le plus grand danger à se laisser entraîner dans des maisons dont l'honnêteté leur serait attestée; et il arriverait ce qui est déjà arrivé en France comme en Angleterre,

S

de petites loteries ; de petits jeux prendraient des noms et des formes qui les affranchiraient de l'application de la loi et de l'action de la justice; et pour donner l'application à la loi et l'action à la justice, il vous faudrait une armée d'inquisiteurs, qui aurait à ses ordres une armée de sbires, lesquels auraient le droit, sur des *dénonciations* vraies ou fausses, de s'introduire à toute heure dans les maisons des particuliers; et lorsqu'il y aurait erreur ou méprise...... Je ne crois pas avoir besoin de peindre en entier le tableau des effets que produirait la subite et rigoureuse répression des jeux de hasard.

Mais, me dira-t-on, des saisies ! des supplices! des exemples!..... Je

sais qu'il y a des hommes qui ignorent qu'il est encore plus facile de prévenir les excès que de les punir ; je sais qu'il en est, même parmi ceux qui ne sont délicats ni dans leur conduite, ni dans leurs sentimens, qui vont jusqu'à demander du sang pour toutes les fautes, et qui, sans considérer que la plupart des joueurs sont plus faibles, plus malheureux que coupables, voudraient qu'on tuât un homme pour lui apprendre à vivre, ou au moins qu'on le mît à nu pour l'empêcher de se ruiner. L'esprit d'une bonne administration dispensera toujours de répondre à de pareils vœux et à de telles conceptions.

Quant aux exemples donnés par la fréquente punition des délits, ce

n'est pas ici le lieu d'examiner s'ils ne sont pas en général plus nuisibles à l'humanité, que profitables à l'ordre social.

CHAPITRE XV.

Administration actuelle des Jeux.
M. DAVELOUIS.

LE nombre des maisons de jeu s'accroissait par l'effet de la faculté laissée à l'entreprise générale, d'en donner les permissions ou priviléges : plus elle en accordait, plus elle grossissait la masse des rétributions qui en étaient le prix. Dans chaque quartier de Paris on trouvait des roulettes, des trente-un, des biribis, des passe-dix : le même quartier, lorsqu'il était très-habité, possédait plusieurs jeux : c'étaient autant de piéges tendus par une énorme avidité, non-seulement à l'ignorance et à la faiblesse, mais au

malheur et au besoin, qui, à la suite des calamités publiques, devaient du moins trouver dans les cœurs, avec une pitié stérile, des ménagemens et du respect. La crédule espérance était horriblement imposée : on ne pouvait échapper aux invitations qui se faisaient par des cartes, de venir à un bal, à un festin : le bruit de gains énormes faits, disait-on, par des joueurs prudens, se répandait avec adresse : hommes et femmes allaient se presser autour d'un tapis vert, dans des salons étroits et obscurs, à qui les priviléges n'ôtaient pas la physionomie des plus vils tripots : le mal faisait des progrès effrayans, et gagnait déjà presque toute la classe ouvrière : la partie la plus éclairée du public était d'autant

plus indignée, qu'on n'ignorait pas que l'entreprise des jeux faisait des bénéfices considérables.

Enfin, une grande réforme eut lieu : les journaux s'empressèrent de l'annoncer ; les cœurs honnêtes y applaudirent, mais le public ne sut pas qui en avait donné l'idée, qui en avait pressé l'exécution.

Jamais ma plume fière, sentimentale, éloignée également de la satyre et de l'adulation, n'a tracé un mot d'éloge en faveur de la richesse, même lorsque je l'ai vue associée au mérite ; mais un mouvement impérieux d'équité me porte à désigner à l'estime et à la reconnaissance générale, le premier auteur d'un service aussi signalé, M. Davelouis, un des membres actuels de l'administration

des jeux ; et j'ai d'autant plus de joie à le faire reconnaître, qu'on s'accorde pour dire que l'honneur, le désintéressement, le courage, vertus qui caractérisent les français, unis chez lui à des goûts simples et à une grande délicatesse, composent sa principale fortune.

Ce citoyen, qui m'est absolument inconnu, avait examiné dans le silence les ressorts de la machine séductrice des jeux ; il avait étudié l'esprit et les procédés de leur administration : des calculs, à la vérité simples et faciles, l'avaient mis en état de démontrer les bénéfices énormes que faisait l'entreprise. Ce qui paraît l'avoir le plus péniblement affecté, et ce qui sans doute lui a donné l'idée de mettre sous les yeux de l'autorité

torité et du public, la vérité de ses observations et le résultat de ses calculs, est la connaissance du peu de fruit que le gouvernement et l'humanité souffrante retiraient d'une tolérance dont j'ai fait voir la nécessité.

Dix à douze millions de bénéfice annuel partagés entre quelques individus ! et rien, absolument rien pour la classe indigente !....

M. Davelouis ne fit pas là-dessus de stériles réflexions : son mémoire parut ; il était clair, précis, d'une simplicité énergique. On y trouve cette phrase remarquable :

« Certes, un gouvernement révo-
» lutionnaire qui voudrait, comme
» on l'a vu, envahir la fortune des par-
» ticuliers, au lieu d'imposer des em

» prunts forcés, ne pourrait mieux
» faire que d'établir dans chaque rue
» une maison de jeu, et de donner
» des séances permanentes : il fini-
» rait, sans contredit, par attirer à
» lui la fortune de la moitié de la po-
» pulation. »

Si cette observation annonce seule un excellent esprit, cette autre du même ouvrage suffit pour montrer une belle ame :

« S'il est des maux sur lesquels
» gémit la raison, et que sa puis-
» sance ne peut tout au plus qu'af-
» faiblir, pourquoi ne pas appliquer
» ses funestes mais énormes résultats
» au soulagement des malheureux ? »

Ce mémoire indiquait aussi des moyens d'amortir insensiblement la fureur du jeu : il dut faire et il fit

une vive sensation. L'auteur ne s'était pas borné à indiquer le désordre, il avait pensé à réaliser ses vues d'amélioration, et, soutenu par des capitalistes, il avait joint à son mémoire une soumission déjà faite dans les bureaux, mais que l'intérêt particulier et l'abus du crédit avaient su rendre sans effet. Il offrait, avec le même prix du bail qu'il voulait payer tous les mois et d'avance, vingt-cinq pour cent dans les bénéfices sans mises de fonds, au profit des indigens de la commune de Paris.

L'esprit d'ordre et d'équité qui distingue les opérations du gouvernement, le fit sortir vainqueur d'une lutte dans laquelle il ne s'était engagé qu'avec les forces de la vérité et de la raison : le prix du bail fut

plus que doublé; les intérêts des indigens furent stipulés d'une manière précise; le nombre des maisons de jeu fut réduit; la surveillance devint plus active; les tripots durent moins leur naissance au désordre; et une administration d'une telle nature que jusques-là l'opinion ne lui avait point été favorable, acquit pour la première fois un caractère consolant de moralité.

Ce que j'ai encore entendu attester, c'est que les intérêts personnels de M. Davelouis n'ont changé ni ses sentimens ni ses principes, auxquels ils ont été et sont encore sacrifiés. Toujours rempli de l'idée philantropique, qu'il est au pouvoir d'une bonne administration des jeux de diminuer insensiblement le nombre

des maisons de jeu, de rendre ce fléau moins contagieux, et de faire disparaître par des moyens habiles et purs, l'odieux apparent de telles entreprises; plus jaloux de gloire et de confiance que d'une rapide fortune, plein de franchise et d'activité, il justifiera sans doute l'opinion et l'espérance des personnes de qui je tiens une partie de ces détails, et ne se reposera pas sans avoir tout tenté pour l'achèvement de son ouvrage.

Tous les vœux des gens de bien doivent donc le soutenir, l'encourager dans cette tâche difficile et si conforme à l'esprit du gouvernement. Je suis porté à croire que ses vues sont partagées par ses collègues; mais que ne pourraient encore, dans une administration dont

les membres n'auraient pas tous un aussi bon esprit, et seraient moins jaloux d'une honorable réputation, les secrets efforts du génie financier, plus occupé du soin de *faire des pontes*, que d'exciter parmi cette troupe d'aveugles une salutaire défection, et investi du pouvoir de fournir chaque jour un nouvel aliment à son insatiable cupidité ! Ne sait-on pas combien d'obstacles trouve sur sa route l'administrateur probe qui veut opérer d'utiles réformes, lorsqu'elles sont contraires aux intérêts et aux vues d'agens avec lesquels, pour réaliser ses bienfaisantes conceptions, il aurait besoin de former un concert de travaux comme de volontés ?

C'est sur-tout, je ne cesserai de

le dire et de le répéter, c'est sur-tout dans le sein des maisons particulières, désignées par la voix publique comme l'asile des joueurs les plus effrénés, c'est sur-tout dans les abominables tripots, qu'une administration jalouse de seconder les efforts de l'autorité qui se confie en elle, doit attaquer le mal comme dans son principe.

CHAPITRE XVI

ET DERNIER.

Quelques moyens de réforme morale et administrative.

Si l'on ne peut par des lois enchaîner la fureur du jeu, s'il est plus juste et plus sûr d'attaquer cette passion dans son principe, c'est-à-dire dans le cœur humain, et de la garantir des piéges tendus par une coupable avidité, pour la porter à son comble, et en rendre les effets plus désastreux, on aura servi-à-la fois la société et les joueurs, lorsqu'on aura mis en harmonie et en mouvement les différentes mesures

propres à faire arriver à ce double but.

J'ai dit au commencement de cet ouvrage, que les moyens de réforme proposés par le moraliste Dussaulx, me paraissaient ou insuffisans, ou impraticables. En effet, c'est en vain qu'on conseille à des hommes faits d'acquérir des lumières, des vertus, du courage, que leurs préjugés, leurs habitudes et la nature leur refusent ; c'est en vain qu'on conseille aux dépositaires du pouvoir de prohiber, de poursuivre, de punir des excès qui sont dans l'esprit et les mœurs de la plus grande partie du peuple qu'ils gouvernent ; il manquera toujours, de l'un et de l'autre côté, la grande puissance de l'exécution.

Je reviens donc à des moyens, ou que j'ai indiqués, ou que j'ai laissé entrevoir. Que l'opinion seconde l'autorité, et que l'autorité seconde l'opinion ! Blessez l'amour-propre des joueurs, facile à s'irriter, en leur démontrant leurs sottises ; éclairez-les en comptant avec eux, et leur rendant sensible la preuve de leurs faux calculs ; poursuivez-les par l'image des dangers auxquels ils s'exposent, et des malheurs qui les attendent ; frappez leur esprit et leur imagination dans tous les sens : vous avez affaire à des hommes légers et frivoles beaucoup plus qu'à des hommes à réflexion et à caractère ; ce n'est pas une passion, c'est l'exemple, c'est la mode qui en assujétit une partie : eh bien ! faites

que la mode des jeux énormes passe pour ceux-ci, et laisse la place à une autre qui leur deviendra moins funeste. C'est ici que les écrivains peuvent et doivent être utiles : et quel meilleur emploi feraient-ils de leur talent, que d'attaquer les vices et les erreurs en crédit ? mais que l'autorité aussi (qu'il me soit permis de lui soumettre mon vœu et ma pensée), que l'autorité, en ajoutant à tant d'institutions bienfaisantes qu'elle a créées, d'autres institutions propres à opérer la réforme ou l'amélioration des mœurs dans les différentes parties qui les constituent, joigne son influence à celle des lumières et de l'opinion, pour dégrader, non les joueurs, mais la puissance du jeu ! Que son action nécessaire soit exer-

cée de manière que ce qui tend à accroître et prolonger le désordre de cette passion, dont on pourrait énerver la force, tempérer les excès et abréger la durée, cède à des règles d'ordre et à des mesures de répression ! Enfin qu'on tâche de tirer quelques effets salutaires d'un principe vicieux, tant qu'on ne sera pas parvenu à le détruire !

Puisque les jeux seraient infructueusement défendus, il semblera à tout esprit raisonnable qu'afin d'avoir et de conserver sur eux le plus de prise qu'il est possible, l'autorité doit non-seulement les soumettre à des réglemens, mais s'emparer de leur administration, car l'expérience l'a prouvé, ce serait un plus grand malheur s'ils étaient entièrement li-

vrés à des spéculations particulières; mais comme il ne convient pas qu'elle les administre elle-même, elle doit les faire administrer sous ses yeux : c'est ce qu'elle a fait ; et comme il ne convient pas qu'elle fasse les fonds d'une pareille administration, elle doit l'affermer; c'est encore ce qu'elle a fait : cependant il me semble qu'on pourrait améliorer cet état de choses ; il me semble qu'en admettant un autre système administratif que celui qui a lieu aujourd'hui, on rendrait cette institution extraordinaire plus profitable aux mœurs, à l'humanité, à l'ordre, même à la fortune publique, qui ne gagne jamais aux vices des particuliers.

Il faut ici que le chapitre des considérations personnelles s'efface de-

vant la raison du bien public.

L'administration des jeux n'est point assez centralisée : elle a besoin de ce caractère d'unité sans lequel je ne connais ni pouvoir, ni responsabilité, et qui la rendrait à-la fois et forte et bienfaisante.

Elle est d'une nature extrêmement délicate, et son engagement doit être plus basé sur l'estime et sur la confiance, que sur des conventions positives.

Présentement son devoir est en opposition avec son intérêt. Sans doute il faut qu'il entre dans son devoir de repousser les excès du jeu, et d'en amortir la fureur ; sans cela elle serait trop évidemment immorale.

Le secret me semble nécessaire à

une partie de ses opérations; mais le pouvoir, le secret, l'unité de vues, de sentimens et d'action, la faveur de l'opinion, la responsabilité, ne sont-ils pas des choses imaginaires, si on veut les placer dans une administration composée de plusieurs membres ayant un droit égal? On me citerait en vain des exemples; je tiens aux principes; mais pour ne pas sortir de mon cadre, je ferai seulement ici l'application de ceux que je voudrais exposer, et je soumets ce plan aux hommes de génie à qui notre administration doit son éclat et sa prospérité.

Je suppose la réalisation de mes idées :

La ferme et l'administration des jeux seront confiées à un seul homme

qui fera les fonds et sera seul responsable;

Cet homme jouira d'une réputation de probité, de sagesse et de talent;

Il traitera et correspondra sans intermédiaire avec les magistrats chargés de faire respecter les mœurs, et de maintenir l'ordre public;

Un article essentiel de sa transaction avec l'autorité, sera de se concerter avec elle, et de faire un usage constant et courageux de toutes ses facultés pour amortir la fureur du jeu par des moyens insensibles, et de poursuivre les jeux de hasard dans tous les lieux qui n'en auraient pas l'autorisation.

Ses moyens concourront ainsi avec ceux

ceux de l'autorité pour l'amélioration des mœurs.

Une grande responsabilité morale portera sur lui; ce sera par des faits, par des progrès sensibles dans l'altération du jeu, qu'il justifiera la faveur de l'opinion et le choix de l'autorité.

Il sera toujours prêt à lui présenter son état de situation, et à lui remettre ce qui, dans ses bénéfices, excédera la juste récompense de ses sacrifices et de ses travaux.

Son principal encouragement sera de voir au terme de sa carrière administrative, un nom glorieux et une honorable existence.

Les jeux publics continueront d'offrir liberté et sûreté : ils seront tels

que l'étranger ne trouvera point ailleurs les mêmes avantages, et n'aura jamais à se plaindre qu'aux lieux où il a été conduit par l'attrait de l'amusement, les lois hospitalières ont été violées en sa personne. (L'honneur national n'est pas sans intérêt dans l'organisation administrative des jeux de hasard.)

Le fermier des jeux fera une grande part à la classe indigente; (1) mais

(1) Jean Leclerc, à la suite de ses *Réflexions sur ce qu'on appelle bonheur et malheur à la loterie*, dit : « Il y a toujours
» eu, il y aura toujours des joueurs conjurés
» l'un contre l'autre, sans fruit pour la chose
» publique; servons-nous de leur manie pour
» ériger des temples, bâtir des hôpitaux, dé-
» corer des villes. » Je ne suis pas de cette

il ne faut pas que pour elle cette ressource soit trop étendue. L'amour du travail a aussi ses besoins, et l'active industrie prévient plus de maux que les secours publics n'en pourraient soulager.

Un bon système d'administration économise le nombre de ses agens. Le fermier administrateur des jeux, sera libre dans leur choix, comme dans ses moyens d'administrer.

La nature des emplois dans l'administration des jeux est telle, que ceux qui en seront revêtus devront jouir dans l'ordre social de plus de

opinion; mais je crois qu'elle n'est pas à rejeter tout entière, et je ne pense pas que Dussaulx l'ait victorieusement combattue.

considération et de confiance : ils seront soumis à des lois d'honneur, et leur chef ne négligera rien pour les relever du préjugé ou de la prévention qui leur est contraire.

Ce plan peut être étendu ou restreint. Je n'offre ici que les premières idées d'une réforme administrative, qui faciliterait une réforme morale invoquée avec tant d'éclat; et ce qui m'enhardit à publier d'aussi faibles aperçus, c'est l'espérance qu'ils donneront lieu à des observations plus méditées, plus approfondies, plus applicables peut-être à l'état actuel des jeux. Alors j'aurais lieu de m'applaudir de n'avoir pas été arrêté dans un travail dont trop de négligences attestent la rapidité, par des considérations qui

y jetaient une sorte de dégoût; et si l'autorité, qui ne néglige aucune vue utile, accueillait quelques-unes de celles que les ravages du jeu m'ont fait concevoir, je me féliciterais de pouvoir, en y ajoutant, concourir à leur exécution.

F I N.

ERRATA.

Page 8, ligne 18, au lieu de, orné *de fleurs*, lisez, orné *des fleurs*.

Page 10, ligne 17, au lieu de, si les *joueurs*, lisez, si les *écrivains*.

Page 132, ligne 1.ere, au lieu de, *ennuyeuses*, lisez *ennuyeux*.

TABLE DES CHAPITRES

Contenus dans ce Volume.

CHAPITRE PREMIER. *De l'ouvrage intitulé :* De la Passion du Jeu, *par* DUSSAULX. Page 7

CHAP. II. *Du Jeu.* 25

CHAP. III. *Des Joueurs.* 34

CHAP. IV. *Fureur du Jeu.* 45

CHAP. V. *Sur la théorie des Jeux de hasard.* 68

CHAP. VI. *Illusions des Joueurs.* 86

CHAP. VII. *De la conduite au Jeu.* 106

CHAP. VIII. *Des avantages et des dangers du jeu : bonheur et malheur.* 123

TABLE.

Chap. IX. *De l'action du gouvernement sur les jeux : des lois prohibitives.* Page 135

Chap. X. *État actuel du Jeu.* 158

Chap. XI. *Maisons publiques de Jeu.* 168

Chap. XII. *Maisons particulières où l'on joue gros jeu.* 180

Chap. XIII. *Des Tripots.* 191

Chap. XIV. *Faut-il fermer les maisons de jeu, et prohiber les jeux de hasard ?* 201

Chap. XV. *Administration actuelle des Jeux.* M. Davelouis. 213

Chap. XVI et dernier. *Quelques moyens de réforme morale et administrative.* 224

Fin de la Table.

www.ingramcontent.com/pod-product-compliance
Lightning Source LLC
Chambersburg PA
CBHW071526220526
45469CB00003B/661